T0113895

CUADROS BIBLICOS PARA COLOREAR Y COMPARTIR

¡Conozca lo que la Biblia de Veras Dice!

Carolyn Erickson

WestBow
PRESS®
A DIVISION OF THOMAS NELSON
& ZONDERVAN

Puede hacer pedidos de libros de WestBow Press en librerías o poniéndose en contacto con:

WestBow Press
A Division of Thomas Nelson & Zondervan
1663 Liberty Drive
Bloomington, IN 47403
www.westbowpress.com
844-714-3454

ISBN: 978-1-6642-4999-8 (tapa blanda)
ISBN: 978-1-6642-5000-0 (libro electrónico)

Numero de la Libreria del Congreso: 2021923236

Información sobre impresión disponible en la última página.

Fecha de revisión de WestBow Press: 12/3/2021

Cuadros Bíblicos para Colorear y Compartir
Conozca Lo Que la Biblia De Veras Dice

Disponible también en Inglés • Also avaiable in English

BIENVENIDOS A CUADROS BIBLICOS

¡Conozca lo que la Biblia de veras dice!

DISFRUTE DE LOS CUADROS - Cada cuadro es una respuesta a la pregunta, "¿Que dice la Biblia sobre este tema?" El estudio que acompaña el cuadro contiene citas biblicas diciendo donde están las escrituras sobre el tema.

COLOREAR LOS CUADROS - Diviértase coloreando los cuadros. Puede usar las muestras en la carátula como guía, o elija colores de su preferencia. Se recomienda usar las crayolas, lápices de color ó acuarelas, que no tapan las palabras.

BUSQUE Y LEA LAS ESCRITURAS - Viendo los pasajes en su contexto, aclara su sentido y Dios puede mostrarle como aplicarlo a su propia vida y le ayuda a recordarlo.

COMPARTA LOS CUADROS Y LAS ESCRITURAS - A todas las edades les encanta colorear. Los padres pueden dar a sus niños. Sirven como material para clases de muchas edades. Puede usarlos como adornos para la pared traen a la mente verdades de la Biblia que nos sirven de ánimo diario.

SE PERMITE HACER COPIAS EN CANTIDADES LIMITADAS PARA CLASES O USO EN EL HOGAR.

¡Gracias! *Mil Gracias a toda la Familia de Dios, Iglesias y hermanos y hermanas, que han apoyado este ministerio sobre los años. Su recompensa viene de fuentes divinas, y Dios y ustedes, saben quienes son. ¡Abrazos!*

ACERCA DE LA AUTORA

Rev. Carolyn Erickson - 2019

Carolina Erickson dibujó sus primeros cuadros Biblicos de niña, mientras escuchaba la predicación de su padre, Arturo Erickson, en el campo misionero del Perú, Sudamerica. Rev. Erickson llegó al Perú en 1928 a juntarse a la obra misionera de sus dos hermanos, Livio y Walter, predicando el Evangelio. Arturo imprimia materiales bíblicos y los hermanos viajaban por los pueblos Andinos a pie o a caballo, repartiendo Biblias y materiales a lomo de bestia o de cualquier manera que podian. Años despues, cuando los cuatro hijos de Arturo iban creciendo, algunos empezaron a ayudar en la imprenta y Carolina, como dibujante, aprendió artes graficas. Cuando ella empezó a enseñar la Escuela Dominical, preparaba sus propios materiales, especialmente en lugares donde no habia nada, como en la selva Amazónica.

Ya de adulta, despues de un matrimonio fracasado, crió a su hija e hijo, estudió para ser Maestra Bilingüe y estudió Artes de Imprenta, trabajando en ambas profesiones. Se preparó en estudios biblicos y recibió Licencia para predicar con las Asambleas de Dios en 1990. En 1989 Carolina y su viuda madre, Emma Erickson, ella a los 84 años de edad, ministraron por un año en el Perú. El material desarollado durante ese tiempo dió inicio a los Cuadros Bíblicos que existen hasta hoy, los cuales han sido usados y repartidos en muchos lugares, mientras Dios inspira la creacion de más. En 2019, las Asambleas de Dios del Perú invitó a las familias de misionerios pioneros a participar en su Celebracion del Aniversario de 100 años. Carolina y su primo, Robert Erickson, hijo de Walter, asistieron y recibieron trofeos en honor a la obra de sus padres, y trofeos propios en reconocimiento de sus esfuerzos sobre los años a favor de la obra de Dios en el Perú. Bajo la dirección del Pastor Víctor Laguna (ahora en su Patria Celestial) con ayuda de parte de la familia de Walter Erickson, fué fundada en el Callejón de Huaylas el "Instituto Bíblico Walter Erickson y Hermanos" para reconocer a los tres hermanos Erickson - Livio, Arturo, y Walter. Este material, Cuadros Bíblicos, nacido en el Perú, estará disponible para los estudiantes de aquél instituto, entre otros. Se está publicando en Ingles y Español y saldrá en varias idiomas. ¡A Dios sea la toda la gloria y el honor!

Carolyn Erickson

LA SALVACIÓN
Juan 3:16

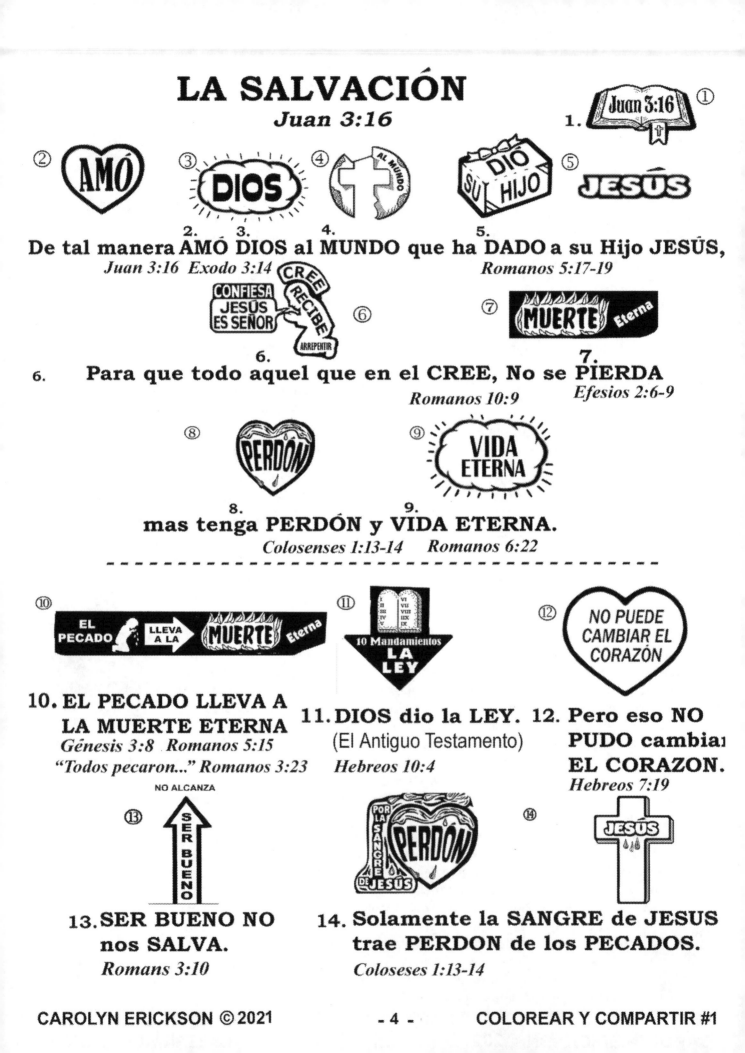

① 1. Juan 3:16

② AMÓ ③ DIOS ④ AL MUNDO ⑤ DIO su HIJO JESÚS

2. 3. 4. 5.
De tal manera AMÓ DIOS al MUNDO que ha DADO a su Hijo JESÚS,
Juan 3:16 Exodo 3:14 *Romanos 5:17-19*

CONFIESA JESÚS ES SEÑOR CREE RECIBE ARREPENTIR ⑥

⑦ MUERTE Eterna

6. **Para que todo aquel que en el CREE, No se PIERDA**
Romanos 10:9 7. *Efesios 2:6-9*

⑧ PERDÓN ⑨ VIDA ETERNA

8. 9.
mas tenga PERDÓN y VIDA ETERNA.
Colosenses 1:13-14 *Romanos 6:22*

- -

⑩ EL PECADO LLEVA A LA MUERTE Eterna ⑪ 10 Mandamientos LA LEY ⑫ NO PUEDE CAMBIAR EL CORAZÓN

10. EL PECADO LLEVA A LA MUERTE ETERNA
Génesis 3:8 Romanos 5:15
"Todos pecaron..." Romanos 3:23

11. DIOS dio la LEY.
(El Antiguo Testamento)
Hebreos 10:4

12. Pero eso NO PUDO cambiar EL CORAZON.
Hebreos 7:19

⑬ NO ALCANZA SER BUENO POR LA SANGRE DE JESÚS PERDÓN ⑭ JESÚS

13. SER BUENO NO nos SALVA.
Romans 3:10

14. Solamente la SANGRE de JESUS trae PERDON de los PECADOS.
Coloseses 1:13-14

COLOREAR Y COMPARTIR #1

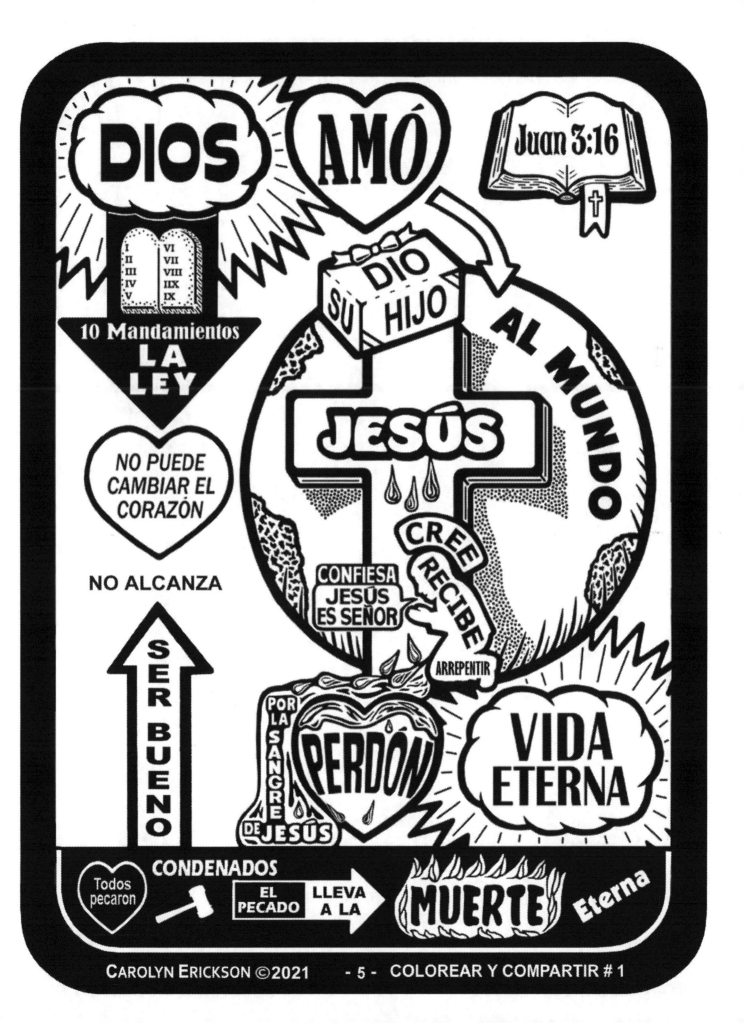

LA ORACIÓN

"Orad sin cesar..." 1 Tesalonicences 5:17

1. ORAD SIN CESAR - Estar atento siempre de como complacer a Dios. *Tesalonicences 5:17* a *"Reconócelo en todos tus caminos, Y él enderezará tus veredas." Proverbios 3:5-7*

2. LA ORACIÓN DE JESÚS Jesus dio un ejemplo de LA ORACIÓN. *Mateo 6:6-9-14*

3. LA MOTIVACIÓN - Cuando pedimos algo "En el nombre de Jesús, *Juan 14:13,* nuestra MOTIVACIÓN no debe ser egoista. *Santiago 4:3*

4. HUMILDE - Nos acercamos a Dios con un corazón HUMILDE. *2 Cronicas 12:7*

5. ESPECÍFICO - Pec por las necesidades, sea ESPECÍFICO. *Juan 26:23-24*

6. BIBLICO - Las oraciones tienen que estar de acuerdo con la BIBLIA. *Hebreos 4:12*

7. FIEL - Sea FIEL en la oración, no se desanime. *Lucas 11:7*

8. ORAD con FE - Dando gracias por adelantado, por FE. *2 Pedro 3:9*

9. DANDO GRACIAS - Con corazón de gratitud, DANDO GRACIAS. *Filipenses 4:6*

10. La ORACIÓN ha de ser DE CORAZÓN, y PERSISTENTE. *Santiago 5:16*

11. PERDONAR y PEDIR PERDON. *Mateo 5:23-24*

CAROLYN ERICKSON © 2021 - 6 - COLOREAR Y COMPARTIR # 2

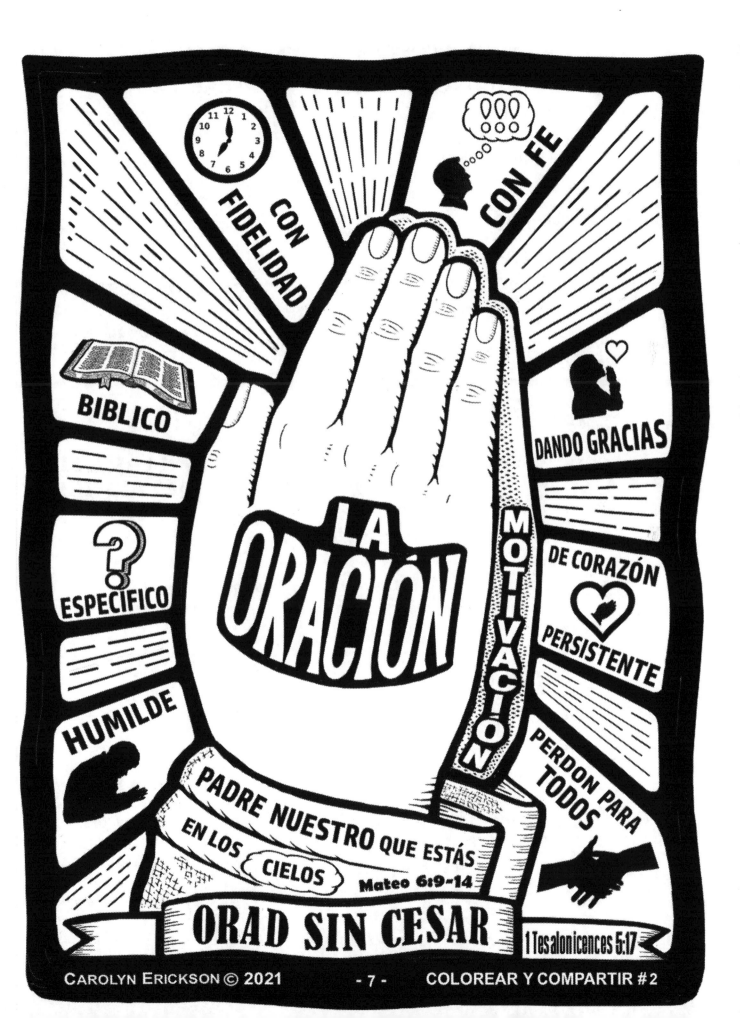

CON FIDELIDAD

CON FE

BIBLICO

DANDO GRACIAS

ESPECIFICO

DE CORAZÓN

PERSISTENTE

HUMILDE

LA ORACIÓN

MOTIVACION

PERDON PARA TODOS

PADRE NUESTRO QUE ESTÁS EN LOS CIELOS
Mateo 6:9-14

ORAD SIN CESAR

1 Tesalonicences 5:17

ESTUDIO BÍBLICO
PEDID, BUSCAD, LLAMAD ... *Mateo 7:7*

"Procura con diligencia presentarte a Dios aprobado,
como obrero que no tiene de qué avergonzarse,
que usa bien la palabra de verdad."

2 Timoteo 2:15

1. EL ESTUDIO BIBLICO -
El ESPIRITU SANTO
da entendimiento.
"alumbrando los ojos de
vuestro entendimiento..."
Efesios 1:18

**2. TOMA TIEMPO PARA
LA PALABRA -** *"Ocúpate en*
estas cosas...tu aprovecha-
miento sea manifiesto..."
1 Timoteo 4:15

**3. LA PALABRA
DE DIOS ES ETERNA -**
"Siendo renacidos... por la
palabra de Dios que vive y
permanece para siempre."
1 Pedro 1:23

4. SED HACEDORES DE LA PALABRA -
"...sed hacedores de la palabra, y no tan sola-
mente oidores, engañándoos a vosotros mismos.
Santiago 1:22

**5. UN PLAN PARA EL
ESTUDIO BIBLICO**
de *Mateo 7:7*

6. PASO UNO: PEDID -
Haga una pregunta ESPECIFICA.

7. PASO DOS BUSCAD -
BUSCA y estudie los pasajes
relacionados a ese tema. *Hebreos 5:12-14*

HAGA ESTAS CUATRO PREGUNTAS:

**8.
¿DE
QUIEN**
se trata
este
pasaje?

**9.
¿QUE**
puedo
aprender
de esto?

**10.
¿PORQUE**
es im-
portante
saber
esto?

**11.
¿Como**
puedo
APLICAR
esto a
mi
vida?

"En mi corazón he guardado tus dichos,
Para no pecar contra ti." Salmos 119:11

**12. PASO TRES:
LLAMAD -**

Como "tocar una
puerta," busca buen
consejo de lideres y
personas maduras.
"En la multitud de con-
sejeros está la victoria."
Proverbios 24:6

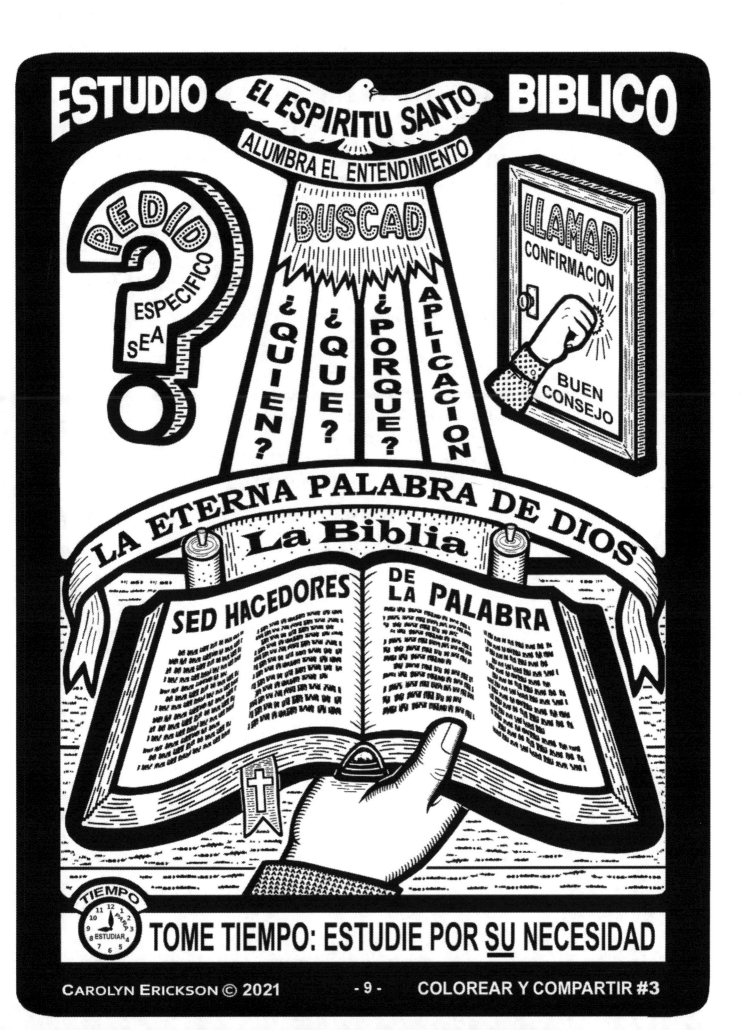

FRUTO DEL ESPÍRITU DE DIOS
Y Las ACCIONES del AMOR
Galatas 5:22, 23 1 Corintios 13:4-8

1. El CARACTER DE DIOS se demuestra por medio del FRUTO (la evidencia) del ESPÍRITU de Dios en LOS CREYENTES.

① Así ES DIOS

②

2. SED HACEDORES de la PALABRA -
"Así preparó a los del pueblo santo para un trabajo de servicio, para la EDIFICACION del cuerpo de Cristo."
Efesios 4:11-13

③

④ GOZO

LAS ACCIONES del AMOR,
1 Corintios 13,
ayudan en el CRECIMIENTO
del FRUTO DEL ESPIRITU.

⑤ PAZ

⑦ BENIGNIDAD

3. AMOR
Todo el FRUTO del Espiritu nace del AMOR.

4. GOZO
SE GOZA DE LA VERDAD, NO TIENE ENVIDIA.

5. PAZ
ES BENIGNO, NO SE ALTERA, TODO LO SOPORTA

⑥ PACIENCIA

⑨ FE

6. PACIENCIA
TODO LO SUFRE, NUNCA FALLA, TIENE FE

7. BENIGNIDAD
BONDADOSO, NO PIENSA LO MALO, TODO LO SOPORTA

⑧ BONDAD

8. BONDAD
ES BENIGNO, SE GOZA EN LA VERDAD, FE

9. FE
TODO LO CREE, TODO LO ESPERA, TODO LO SOPORTA

⑩ MANSEDUMBRE

⑪ TEMPLANZA

10. MANSEDUMBRE
NO ES JACTANCIOSO, NO BUSCA LO SUYO, SE PORTA BIEN

11. TEMPLANZA (Dominio Propio)
NUNCA FALLA, TODO LO SOPORTA, PAZ, NO BUSCA LO SUYO

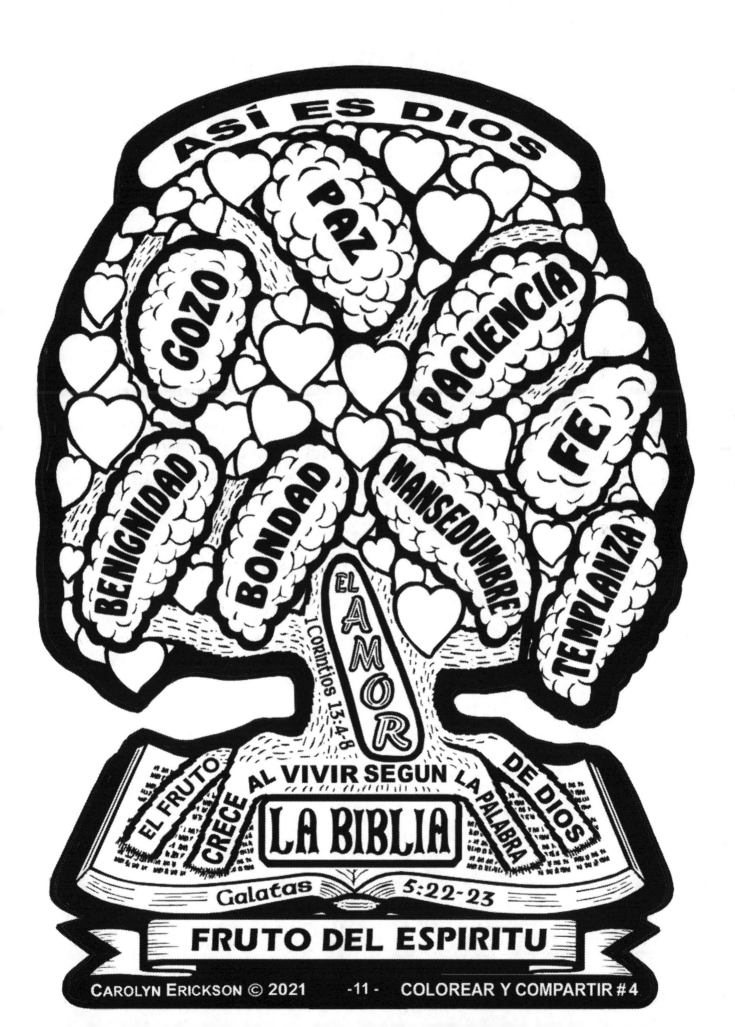

ASÍ ES DIOS

PAZ

GOZO

PACIENCIA

FE

BENIGNIDAD

BONDAD

MANSEDUMBRE

TEMPLANZA

EL AMOR
1 Corintios 13:4-8

EL FRUTO CRECE AL VIVIR SEGÚN LA PALABRA DE DIOS

LA BIBLIA

Gálatas 5:22-23

FRUTO DEL ESPIRITU

DONES DEL ESPIRITU DE DIOS

① Primera de Corintios 12:4-11

② DONES del ESPIRITU de DIOS

1. LOS DONES DEL ESPIRITU DE DIOS - Los Dones del Espiritu se encuentran en *1 Corintios 12:4-11*

2. EL PODER DE LOS DONES DE DIOS - El PODER de los Dones del Espiritu vienen de, y pertenecen a DIOS. *1 Corintios 12:4-11*

③ **AMOR > DONES**

MOTIVADO POR AMOR

④ *USANDO LOS DONES* 1 Corintios 14

3. UN CAMINO MAS EXCELENTE - *Procurad, pues, los dones mejores. Mas yo os muestro un camino aun más excelente. 1 Corintios 12:31*

1 Corintios 13 describe las ACCIONES DEL AMOR.

4. COMO USAR LOS DONES - 1 Corintios 14 nos guia en COMO USAR LOS DONES.

SABER ⑤

*CONOCIMIENTO ⑥

*SABIDURIA ⑦

*DISCERNIMIENTO ⑧

6. Conocimento especial de una fuente SOBRENATURAL. *Lucas 5:22*

7. Saber que HACER con el conocimiento especial. *Lucas 21:15*

8. Saber DISCERNIR la fuente del conocimiento especial, Dios, Satanas o el espiritu Humano de uno mismo. *Hebreos 5:14*

5. Tres DONES de SABER

HABLAR ⑨

*LENGUAS ⑩

*INTERPRETACION ⑪ DE LENGUAS

*PROFECIA ⑫

9. Tres DONES de HABLAR

10. Hablar una lengua DESCONOCIDA o ANGELICAL. *Hechos 1:8, 2:8. 1 Cor. 13:1*

11. INTERPRETAR lenguas DESCONOCIDAS. *1 Cor. 14:13-15*

12. Hablar de la MENTE de DIOS cosas presentes o futuras. *1 Corintios 14:1-5*

OBRAR ⑬

*FE ⑭

*MILAGROS ⑮

*SANIDADES ⑯

13. Tres DONES de OBRAR

14. *SABER la voluntad de Dios en algo ESPECIFICO. Romanos 12:3*

15. *Rompe las leyes de la naturaleza y TRAE GLORIA A DIOS. Jueces 6:37*

16. *SANIDADES FISICAS, MENTALES y EMOCIONALES instanteas o graduales. Mateo 10:1*

17. OTROS DONES

⑰ • Ayuda • Administración ... *Romanos 12:6-8*
• Apóstoles • Profetas • Maestros... • los que ayudan
• Los que Administran. *1 Corintios 12:28*

⑱

DECENTEMENTE Y CON ORDEN

18. Los DONES de Dios no se manifiestan "para ser visto" o para "asustar" a las personas. *"Pero hágase todo DECENTEMENTE y CON ORDEN." 1 Corintios 14:40*

COLOREAR Y COMPARTIR # 5

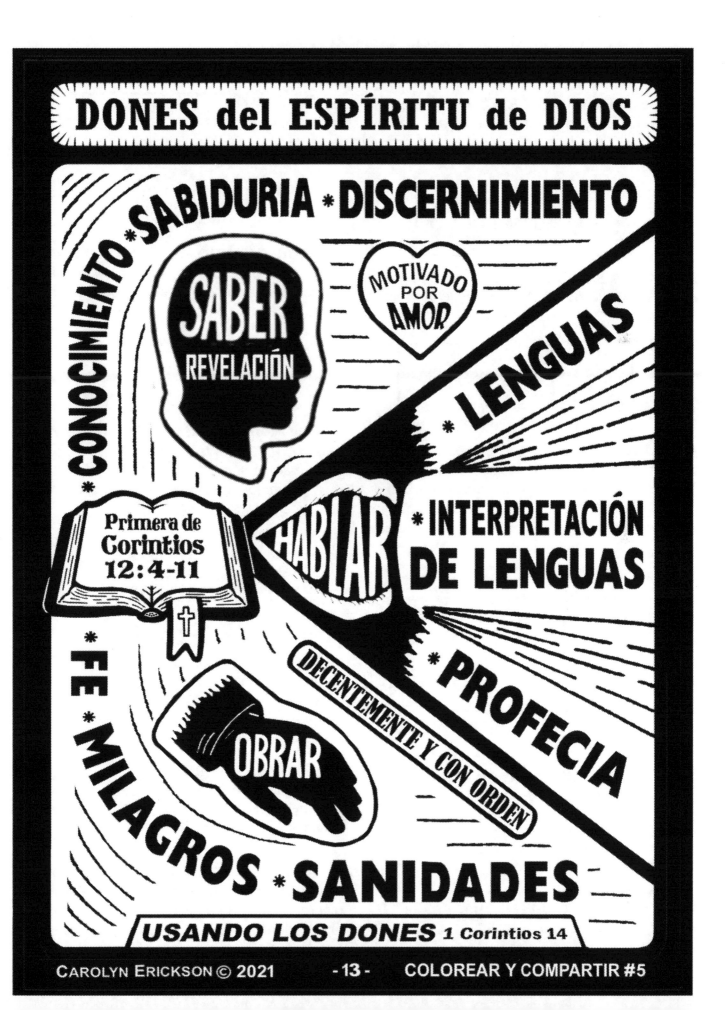

DONES del ESPÍRITU de DIOS

CONOCIMIENTO *SABIDURIA * DISCERNIMIENTO

SABER
REVELACIÓN

MOTIVADO POR AMOR

* LENGUAS

Primera de Corintios 12:4-11

HABLAR

* INTERPRETACIÓN DE LENGUAS

* PROFECIA

* FE * MILAGROS * SANIDADES

OBRAR

DECENTEMENTE Y CON ORDEN

USANDO LOS DONES 1 Corintios 14

EL DINERO
Tesoros en el Cielo - *Mateo 6:19-34*

1. DIOS AMA AL DADOR ALEGRE - Cada vez que damos, ① estamos apoyando al reino de DIOS. Demostramos nuestra ACTITUD de alegria al ser parte del avanzamiento del reino de Dios en la tierra. *2 Corintios 9:5-7*

2. CONFIAR EN DIOS - Al saber que Dios es nuestro proveedor, CONFIAMOS que El nos ama y cuida por nosotros. *Mateo 6:19-34*

3. JESUS, TESORO DE GRAN VALOR - No hay nada en nuestras vidas que vale mas que nuestra relacion con Jesus, segun la parabola de *"la perla de gran valor." Mateo 13:46*

4. EL DIEZMO - Dios promete bendecir el Diezmo. El dijo, **PROBADME** en esto. *Malaquias 3:10.*

5. LA OFRENDA - Esto es lo que damos despues del diezmo. Jesus dijo que la viuda dio mas que los ricos. Ella confiaba en Dios. *Lucas 21:1-4*

6. NO PUEDES SERVIR A DIOS Y AL DINERO - *"Nadie puede servir a dos maestros; no puedes servir a Dios y a mammon, (el DINERO, la fama, los bienes materiales.") Mateo 6:24*

7. SER HONESTO, PRUEBA, LO DE GRAN VALOR, QUE ES CONOCER A DIOS -
"El que es confiable en lo poco, también lo es en lo mucho; y el que no es confiable en lo poco, tampoco lo es en lo mucho. 11 Porque si en el manejo de las riquezas injustas ustedes no son confiables, ¿quién podrá confiarles lo verdadero?" Lucas 16:10-14 RVC

8. TESOROS EN EL CIELO - *"No acumulen ustedes tesoros en la tierra... Por el contrario, acumulen tesoros en el cielo, Pues donde esté tu tesoro, allí estará también tu corazón. Mateo 6:19-34*

9. LO QUE SE SIEMBRA, SE COSECHA -
"Todo lo que el hombre siembre, eso también cosechará. El que siembra para sí mismo... cosechará corrupción; pero el que siembra para el Espíritu, del Espíritu cosechará vida eterna. Galatas 6:7-8 RVC

10. EL AMOR AL DINERO - No es el dinero en si que la "RAIZ DE TODO MAL, es el **AMOR** al dinero que distrae a la persona y se olvidan de la importancia de buscar a Dios. *1 Timoteo 6:10*

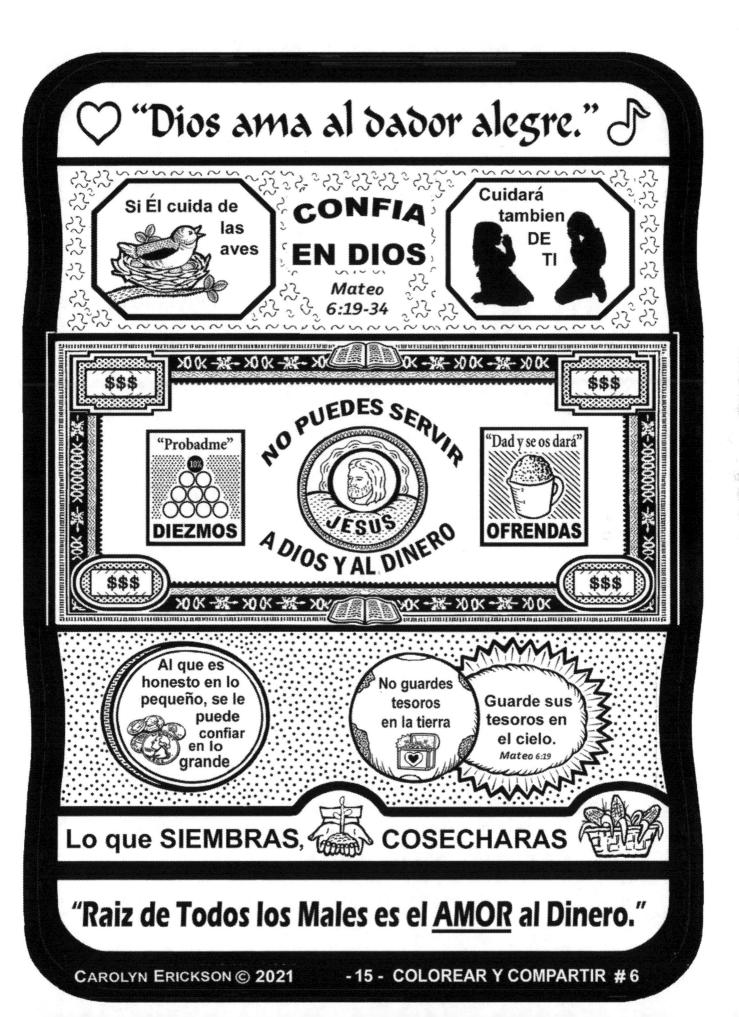

"Dios ama al dador alegre."

Si Él cuida de las aves

CONFIA EN DIOS

Mateo 6:19-34

Cuidará tambien DE TI

$$$ · $$$

"Probadme" 10% DIEZMOS

NO PUEDES SERVIR A DIOS Y AL DINERO

JESUS

"Dad y se os dará" OFRENDAS

$$$ · $$$

Al que es honesto en lo pequeño, se le puede confiar en lo grande

No guardes tesoros en la tierra

Guarde sus tesoros en el cielo. Mateo 6:19

Lo que SIEMBRAS, COSECHARAS

"Raiz de Todos los Males es el AMOR al Dinero."

EL MATRIMONIO

"Y SERÁN UNA SOLA CARNE." Génesis 2:24

MATRIMONIO ① "Y SERÁN UNA SOLA CARNE" ②

1. DIOS CREÓ EL MATRIMONIO - El creo a Adán, despues a Eva, y la trajo al varon, para el primer MATRIMONIO. *Génesis 2:21-22*

2. "Y SERÁN UNA SOLA CARNE." *Génesis 2:24*

3. EL PECADO VINO POR LA DESOBEDIENCIA - Adán y Eva desobedecieron a DIOS y el PECADO vino al mundo. *Génesis 3:20-23*. El pecado CAUSA CONFLICTO.

LO QUE LOS DOS DEBEN HACER

4. "AMAD COMO YO OS HE AMADO." *Juan 15:12*

5. "SED TODOS DE UN MISMO CORAZÓN." *1 Pedro 3:8*

8. Las ACCIONES del AMOR como PAZ PACIENCIA, BONDAD y FE deben fluir entre ellos para una relación exitosa. *1 Corintios 13.*

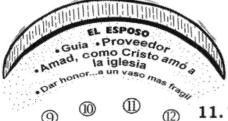

DEBERES DEL ESPOSO

9. GUIAR el hogar. Siendo sujeto a la voluntad de Dios. *Efesios 5:23*

10. PROVEER por el hogar. *Génesis 3:17-19*

11. "ANDAD EN AMOR, como también CRISTO nos amó, y se entregó á sí mismo por nosotros..." *Efesios 5:2*

12. "DANDO HONOR á la mujer como á vaso más frágil... para que vuestras oraciones no sean impedidas." *1 Pedro 3:3-7.*

DEBERES DE LA ESPOSA

13. TENER RESPETO POR SU ESPOSO - *Efesios 5:33*

14. DAR LA AYUDA NECESARIA *Génesis 3:20-23*

15. CONDUCTA PURA en el HOGAR *1 Pedro 3:1-2 DHH*

16. EL ADORNO DE UN ESPÍRITU AGRADABLE y PACÍFICO, lo cual es de grande estima delante de Dios. *1 Pedro 3:3-4.*

17. UNA PAREJA INCRÉDULA - Un creyente puede continuar en un matrimonio con un incredulo mientras pueden vivir en PAZ. Pero *"si el esposo o la esposa no creyentes insisten en separarse, que lo hagan. En estos casos, el hermano o la hermana quedan en libertad, somos llamados a vivir en paz." 1 Corintios 7: 12-16*

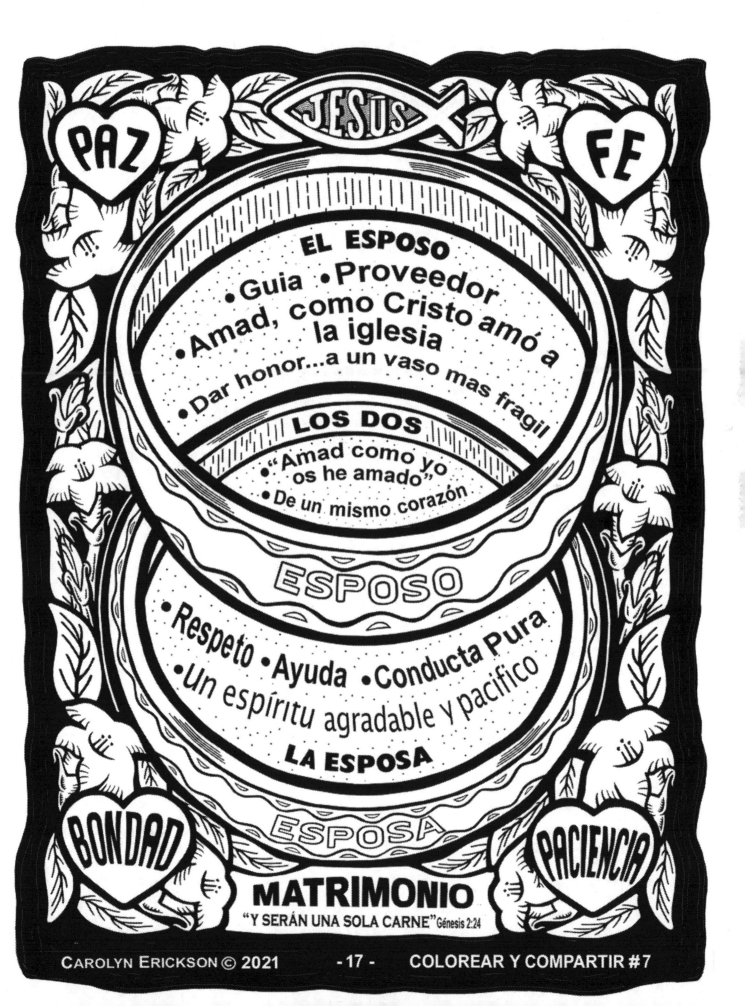

PAZ

FE

JESUS

EL ESPOSO
• Guia • Proveedor
• Amad, como Cristo amó a la iglesia
• Dar honor...a un vaso mas fragil

LOS DOS
• "Amad como yo os he amado"
• De un mismo corazón

ESPOSO

• Respeto • Ayuda • Conducta Pura
• Un espíritu agradable y pacifico

LA ESPOSA

ESPOSA

BONDAD

PACIENCIA

MATRIMONIO
"Y SERÁN UNA SOLA CARNE" Génesis 2:24

BAUTISMO EN AGUA

Arrepentios y Bauticese... Hechos 2:38

 ①

 ② ③

1. JESUS FUE BAUTIZADO – Jesus vino a Juan el Bautista para ser BAUTIZADO, El Espiritu Santo aparecio como una paloma. *Mateo 3:13-17*

2. ARREPENTIOS Y BAUTICESE – Juan el Bautista predicaba el bautismo de arrepentimiento del PECADO. *Hechos 2:38* ARREPENTIR quiere decir "dar la espalda a la vieja vida de pecado y vountad propia."

3. "En el NOMBRE del PADRE, el HIJO, y el ESPIRTU SANTO" – Asi mandó Jesús *"ID a todas las naciones… bautizandolos." Mateo 28:19*

④ ⑤ **BAUTISMO EN AGUA** ⑥

4. SALVOS POR GRACIA – Ser BAUTIZADO no nos SALVA.*"Por gracia sois salvos, por medio de la FE." Efesios 2:8* NO ES POSIBLE limpiarnos ESPIRITUALMENTE por "lavadas" externas. *Hebreos 9:9,10* sin un cambio del CORAZON. *Lucas 11:39*

5. EL BAUTISMO EN AGUA es una CONFESIÓN PUBLICA de nuestra fe. *"Que si confesaras con tu boca al Señor Jesús, y CREYERES en tu corazón… serás salvo." Romanos 10:9.*

6. PENSAD que estais MUERTOS al PECADO - *"PENSAD que de cierto estáis muertos al pecado... No reine pues el pecado…." Romanos 6:11, 12* El apostol Pablo dijo, *"...Cada día muero ..." 1 Cortintios 15:31*

 ⑦ ⑧ ⑨

7. SEPULTADOS con CRISTO. *"Cristo fué muerto por nuestros PECADOS..." 1 Corintios 15:3* "fuimos PLANTADOS juntamente con él en la semejanza de su MUERTE…a fin de que YA NO sirvamos al pecado." *Romanos 6:6*

8. RESUCITADOS con EL – *"Si nos hemos unido con el en su muerte, asimismo estaremos, UNIDO con el en su RESURECCION." Romanos 6:5-7*

9. AL PECADO MURIO, A DIOS VIVE – *"Porque…al pecado murió una vez; mas el vivir, á Dios vive." Romanos 6:10* Esto es el NACER DE NUEVO. "Jesus respondio, "tienes que nacer de nuevo." *Juan 3:5-7*

⑩ ⑪ ⑫

10. ANDAR EN NOVEDAD DE VIDA *Romanos 6:4* Esto el la verdadera libertad espiritual. No se trata tanto de reglas externas, sino de una vida de libertad espiritual en Jesucristo. *Colosenses 2:18-23*

11. SENTADOS en LUGARES CELESTIALES en CRISTO JESUS. Espiritualmente, estamos SENTADOS con Cristo, con Su poder en nosotros. *Efesios 2:5-7*

12. ENSEÑAD A OTROS – Jesús dijo *"Id ...haced discipulos… enseñdolos TODAS LAS COSAS que os he mandado, y he aquí estoy con vosotros siempre hasta el fin del mundo." Mateo 28:20*

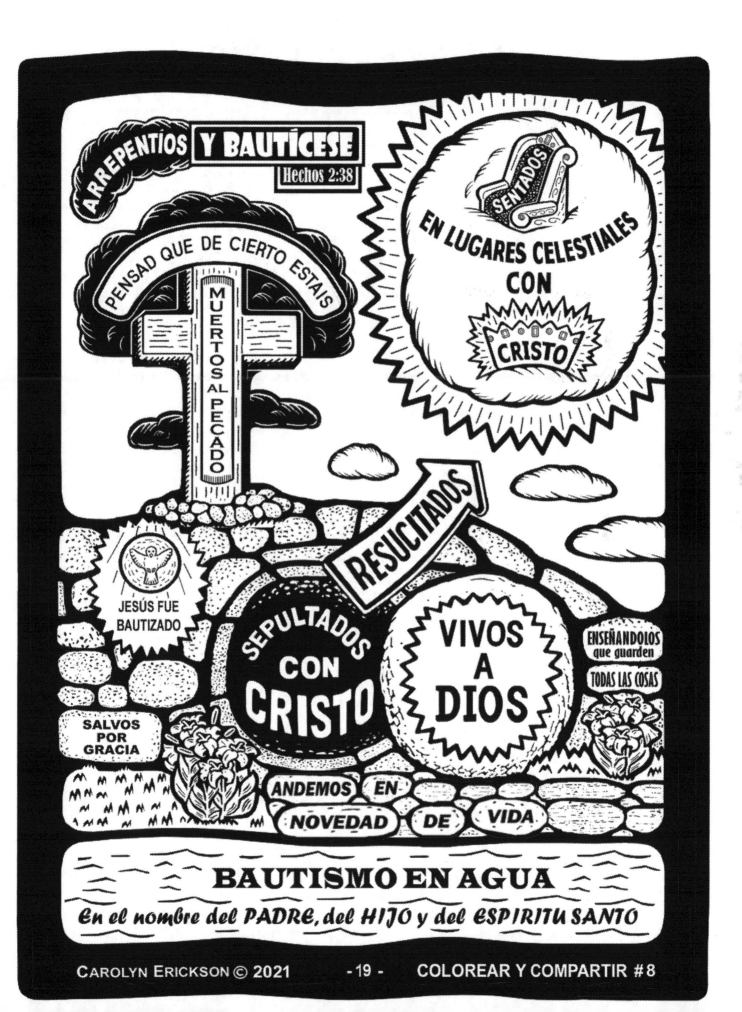

LA CENA DEL SEÑOR

"Haced Esto en Memoria de Mi." Lucas 22:20

① ② SACRIFICIO DE MUCHOS ANIMALES

 ③

1. EN MEMORIA DE MI

"Después que hubo cenado, tomó la copa, diciendo: Esta copa es el nuevo pacto en mi sangre..." Lucas 22:20

2. EL ANTIGUO TESTAMENTO

Dios hizo un PACTO con Israel. En esta LEY se sacrificaban ANIMALES para PERDON de PECADOS. *Exodo 20:24* *Hebreos 9:22* Pero *"nada perfecciono la ley." Hebreos 7:19*

3. EL NUEVO TESTAMENTO

Dios envio a su hijo Jesus, el sacrificio PERFECTO el "Cordero de Dios," el MEDIADOR de un PACTO MEJOR. *1 Timoteo 2:4-6.* La ley de Dios escrito en los CORAZONES. *Hebreos 8:5-10* *1 Corintios 13:1*

4. EL VASO, LA SANGRE DE JESÚS

La Cena del Senor es en MEMORIA del sacrificio del la SANGRE y el CUERPO de Jesus. La noche antes que iba a morir, Jesus compartio con sus discipulos un vaso del "fruto de la vid," representando su SANGRE. *Mateo 26; 28*

5. PARA SALVACIÓN Y PERDÓN DEL PECADO

"Al desobedecer a Dios, Adán hizo que nos volviéramos pecadores; pero Cristo, que obedeció, nos hizo aceptables ante Dios." Romanos 5:19 NVB

6. EL PAN, EL CUERPO DE CRISTO -

El PAN representa el CUERPO de Jesus. Todos pecaron y merecen la MUERTE. Jesús TOMO todo el PECADO del mundo sobre si mismo y murio en nuestro lugar para que tengamos VIDA ETERNA con El. *2 Corintios 5:21*

7. "POR SUS LLAGAS FUIMOS NOSOTROS CURADOS".

Jesús sanaba a los enfermos. Algunas enfermedades son causados por el pecado, otros no son. *Juan 9:1-3* *"él herido fue por nuestras rebeliones... y por sus llagas fuimos nosotros curados." Isaias 53:4-6*

8. EXAMINESE CADA UNO -

Tomar la Cena del Senor es un evento solemne. Cada uno debe EXAMINAR a si mismo para estar seguro que no esta "tomando indignamente." *1 Corintios 11:27-31*

9. EL CUERPO DE CRISTO EN LA TIERRA -

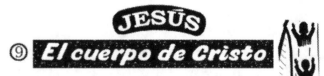

Los creyentes son los REPRESENTANTES de Cristo en el la tierra. *Colosenses 1:18,2:19* *1 Corintios 12:27* Cada parte del cuerpo suple las necessidades de los demás con AMOR. *Efesios 4:16*

LA CENA DEL SEÑOR

SALVACIÓN

SANIDAD

HACED ESTO EN MEMORIA DE MI

ANTIGUO TESTAMENTO

NUEVO TESTAMENTO

JESUS

EL VASO

Lucas 22:14-20

1 Corint. 11:23-32

SU SANGRE

EXAMINESE

CADA UNO

EL PAN

SU CUERPO

El cuerpo de Cristo

SACRIFICIO DE MUCHOS ANIMALES

EL SACRIFICIO PERFECTO DE DIOS

- 21 -

COLOREAR Y COMPARTIR # 9

LA IGLESIA
"Piedras Vivas" 1 Pedro 2:5

PIEDRAS VIVAS

1. LA IGLESIA - La Iglesia es un edificio ESPIRITUAL, los CREYENTES son "PIEDRAS VIVAS... edificadas en una CASA ESPIRITUAL." *1 Pedro 2:5* Cada "piedra" tiene su sitio y su trabajo No debe haber COMPARACIÓN entre las personas. *1 Corintios 10:12*

2. LA TRINIDAD - *"Así que tenemos tres testimonios: la voz del Espíritu Santo en nuestros corazones, la voz que habló desde el cielo cuando bautizaban a Jesús, y la voz que habló poco antes de su muerte." 1 Juan 5:8*

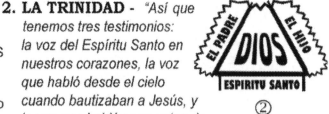

3. DIOS EL PADRE. La Iglesia TRAE GLORIA A DIOS el Padre. *Juan 15:8-9* Dios es LUZ. *1 Juan 1:5*

4. JESÚS EL HIJO - Jesús es ls PALABRA VIVA de Dios. *Juan 1:14*

LA ROCA Y PIEDRA DE ÁNGULO - Jesús es la ROCA y el FUNDAMENTO de la Iglesia. *1 Corintios 10:4* Jesús es la PIEDRA del ANGULO, todo se MIDE de el. *1 Pedro 2:6*

5. EL ESPÍRITU SANTO - Cuando Jesús volvio al Padre, envio al ESPÍRITU SANTO quien ENSEÑA Y GUIA. *Juan 14:2*

EL CUERPO DE CRISTO LA IGLESIA

6. JESÚS, LA CABEZA DE LA IGLESIA Jesús es la CABEZA de la IGLESIA. Seguimos su EJEMPLO. *Colosenses 1:18, 2:19* Somos sus representantes en la tierra. "Vosotros sois el CUERPO de CRISTO." *1 Corintios 12:27*

7. JESÚS, LA LUZ DEL MUNDO - Jesús es la LUZ del MUNDO. *John 8:12* Siendo su CUERPO, compartimos el AMOR de DIOS. *"Vosotros sois la LUZ del MUNDO." Filipenses 2:15*

8. AMAD A DIOS, AMAD LOS UNOS A LOS OTROS. *Estos son los DOS MANDAMIENTOS grandes del NUEVO TESTAMENTO. Mateo 22:36-40*

9. MI CASA SERA CASA DE ORACIÓN - *Jesús dijo, " Mi casa, CASA DE ORACIÓN SERA LLAMADA." Mateo 21:13*

10. CINCO DONES DE MINISTERIO *Efesios 4:11*

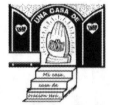

APOSTOLES PROFETAS

EVANGELISTAS

11. APOSTOLES Y PROFETAS - *Sobrevelan a las iglesias guiándolos a las VERDADES de JESÚS. Ephesians 2:20*

12. PASTORES Y MAESTROS- a fin de perfeccionar a los santos para la obra ...para EDIFICACIÓN..." *Efesios 4:12* (RVR 1960) Los OBEDECEMOS para nuestro bien. *Hebreos 13:17*

13. EVANGELISTAS - *Son los llamados a cumplir el mandato de JESÚS, "ID por todo el MUNDO y PREDICAD el EVANGELIO." Mateo 28:19-20. Todos debemos llevarlo a cabo, pero algunos tienen esa unción especial.*

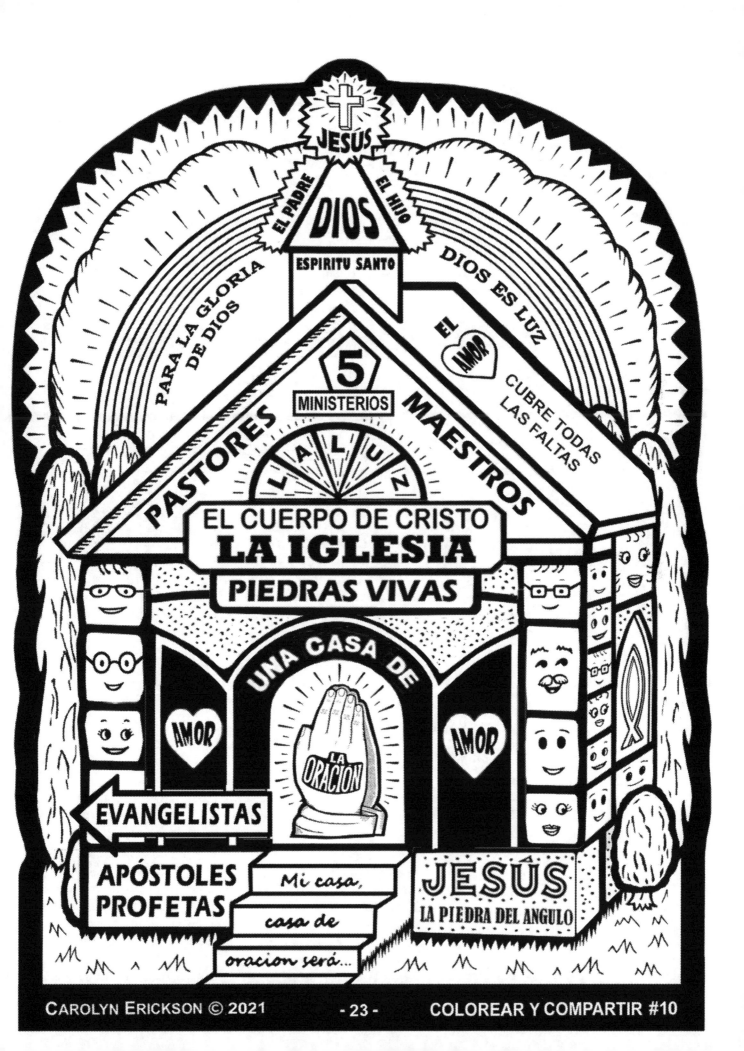

EL BUEN SOLDADO
LLAMADOS A SER SOLDADOS - 2 Timoteo Capitulo Dos

EL BUEN SOLDADO
COOPERA CON OTROS ①

1. EL BUEN SOLDADO- Como parte del EJERCITO DE DIOS el creyente, como BUEN SOLDADO, *(vs. 3)* COOPERA con OTROS. *"Por UN espiritu, UN cuerpo." 1 Corintios 12:13*

SUFRE SIN QUEJARSE ②

2. NO SE QUEJA- El Buen Soldado sufre penalidades SIN QUEJARSE. *(vs. 3)* ALEGRIA en tribulacion. *2 Corintios 7:4*

AGRADA AL CAPITAN ③

3. AGRADA AL CAPITAN - AGRADA al CAPITAN y OBEDECE las REGLAS *(vs. 5)* *"Obedezcan a sus pastores, y respétenlos. Ellos cuidan de ustedes." Hebreos 13:17*

④ **NO SE ENREDA**

4. NO SE ENREDA- NO SE ENREDA con las cosas materiales de este mundo. *(vs. 4)* *"Pero estrecha es la puerta y angosto el camino que lleva a la vida..." Mateo 7:14*

LAS ARMAS... NO SON CARNALES SINO **PODEROSAS EN DIOS** ⑤

5. LA GUERRA ES ESPIRITUAL - *"Las armas... no son las de este mundo, sino las poderosas armas de Dios, capaces de ...desbaratar...toda altivez que se levanta contra el conocimiento de Dios..." 2 Corintios 10:4-5 La batalla... no es contra gente de carne y hueso, sino contra principados y potestades...los que gobiernan las tinieblas... huestes espirituales de maldad en las regiones celestes! Efesios 6:12*

SE VISTE CON TODA LA ARMADURA DEL SEÑOR ⑥

6. ECHEN MANO DE TODA LA ARMADURA- *(vs.13)* Para esto hay que TOMAR ACCION. *"y revístanse de la nueva naturaleza, creada en conformidad con Dios ..." Efesios 4:24*

VERDAD ⑦

7. CINTURÓN DE VERDAD- Esto proteje los ÓRGANOS VITALES. *(vs.14)* La INTEGRIDAD es vital. *"El que vive rectamente... que es sincero consigo mismo... nunca caera." Salmo 15:1-5*

⑧

8. CORAZA DE JUSTICIA- Proteje el CORAZON. *(vs.14)* *"Por lo tanto, hagan morir... todo lo que sea terrenal: inmoralidad... malos deseos y avaricia." Colosenses 3:5*

⑨

9. PIES, DE PAZ- Pies listos a predicar el EVANGELIO de la PAZ. *"para encaminarnos por la senda de la paz." Lucas 1:79*

FE QUE APAGA LOS DARDOS DEL ENEMIGO — INCREDULIDAD — TEMOR — DUDAS ⑩

10. ESCUDO DE LA FE- *(vs. 16)* Protéjanse con el escudo de la FE, que puede apagar todas las flechas incendiarias del maligno. *"Pero tiene que pedir con fe y sin dudar nada..." Santiago 1:6 "No temo sufrir daño alguno, porque tú estás conmigo;" Salmo 23:4*

⑪ SALVACION

11. EL YELMO de la SALVACION- Proteje la MENTE. *(vs. 17)* *"Ninguna otra cosa creada nos podrá separar del amor que Dios." Romanos 8:38-39*

LA PALABRA DE DIOS ⑫

12. LA ESPADA DEL ESPIRITU- La PALABRA DE DIOS. *(vs. 17)* Hablando las VERDADES de DIOS tiene PODER. *Efesios 4:15*

ORANDO EN TODO TIEMPO ⑬

13. ORANDO SIEMPRE- Con toda ORACION y suplica en el espiritu. *(vs. 17)* *"Oren sin cesar." 1 Tesalonicences 5:17*

ORAR CON FE
Nuestras Armas Son: LA PALABRA DE DIOS LA FE Y LA ORACIÓN

EL MUNDO ⑭

14. EL MUNDO - *"Todo aquel que quiera ser amigo del mundo, se declara enemigo de Dios." Santiago 4:4 "Hay caminos que el hombre considera rectos, pero que al final conducen a la muerte." Proverbios 14:12*

LA CARNE ⑮

15. LA CARNE - La CARNE esta TENTADO a hacer maldad. *Galatas 5:19-21 "Porque todo lo que hay en el mundo... los deseos de la carne...de los ojos, y la vanagloria de la vida, no proviene del Padre, sino del mundo. 1 Juan 2:16*

EL DIABLO ⑯

16. EL DIABLO - *"Sean prudentes y...atentos, porque su enemigo es el DIABLO, y él anda como un león rugiente, buscando a quien devorar. 1 Pedro 5:8 La maldad puede ser bello, "como un ANGEL de LUZ." 2 Corintios 11:14*

COLOREAR Y COMPARTIR #11

EN ESTO PENSAD
Filipenses 4:8

8 Por lo demás, hermanos, todo lo que es VERDADERO, todo lo HONESTO, todo lo JUSTO, todo lo PURO, todo lo AMABLE, todo lo que es DE BUEN NOMBRE; si hay VIRTUD alguna, si algo digno de ALABANZA, en esto pensad...y el Dios de paz estará con vosotros...

EN ESTO PENSAD - No cabe duda que Dios no ha dicho en que debemos pensar.

1. LLEVANDO CAUTIVO TODO PENSAMIENTO - *"Derribando argumentos... que se levanta contra el conocimiento de Dios, y LLEVANDO CAUTIVO todo pensamiento a la obediencia a Cristo..." 2 Corintios 10:3-4*

TODO LO QUE ES:

3. VERDADERO - Ser como Jesus. *"Yo soy la VERDAD..." Juan 14:6*

4. HONESTO - *"Andemos como de día, HONESTAMENTE... vestios del Señor Jesucristo..." Romanos 13:13*

5. JUSTO - *"La senda de los JUSTOS es como la luz de la aurora, que va en aumento hasta que el día es perfecto." Proverbios 4:18*

6. PURO - *"El precepto de Jehová es PURO: alumbra los ojos." Salmos 19:8*

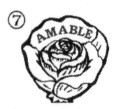

7. AMABLE - La belleza de la creación de Dios es AMABLE. *"¡Alégrese Jehová en sus obras! Dulce será mi meditación en él..." Salmo 104:34*

8. DE BUEN NOMBRE - Cosas alegres como el Evangelio son DE BUEN NOMBRE. *"todos los días... enseñaban y predicaban a Jesucristo." Hechos 5:42*

9. VIRTUD - La vida de VIRTUD es bendecida. *"El que camina en integridad anda confiado..." Proverbios 10:9*

10. ALABANZA - *"Alabad a Jehová... pueblos todos..." Salmo 117:1 "Animaos unos a otros y edificaos unos a otros..." 1 Thessalonicences 5:11*

EN ESTO PENSAD. *Filipenses 4:8*

"Nosotros tenemos la mente de Cristo." 1 Corintios 2:16

CAROLYN ERICKSON © 2021 - 26 - COLOREAR Y COMPARTIR #12

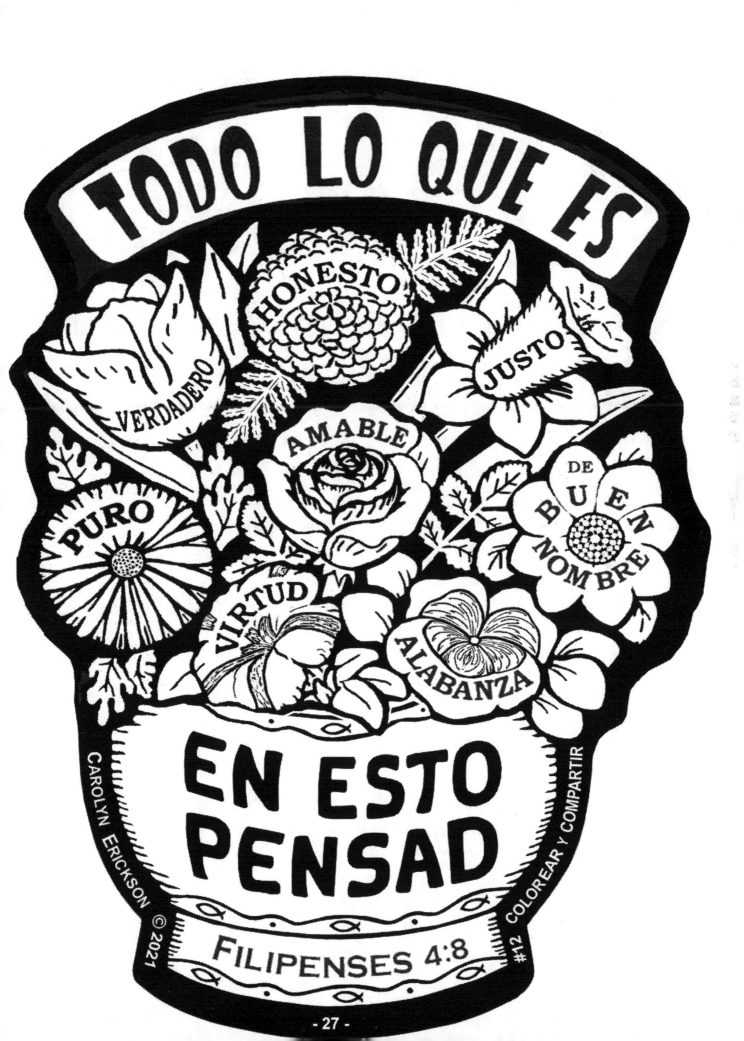

TODO LO QUE ES

HONESTO

VERDADERO

JUSTO

AMABLE

PURO

DE BUEN NOMBRE

VIRTUD

ALABANZA

EN ESTO PENSAD

CAROLYN ERICKSON © 2021

COLOREAR Y COMPARTIR

#12

FILIPENSES 4:8

LA PALABRA DE DIOS ES COMO...
Estas Cosas

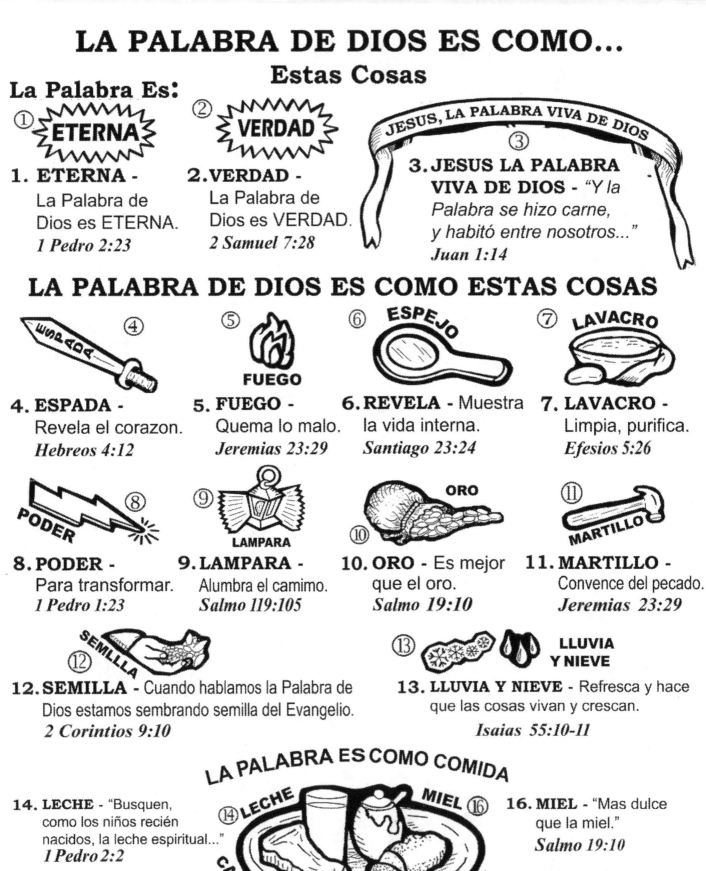

La Palabra Es:

① ETERNA

② VERDAD

③ JESUS, LA PALABRA VIVA DE DIOS

1. ETERNA - La Palabra de Dios es ETERNA. *1 Pedro 2:23*

2. VERDAD - La Palabra de Dios es VERDAD. *2 Samuel 7:28*

3. JESUS LA PALABRA VIVA DE DIOS - "Y la Palabra se hizo carne, y habitó entre nosotros..." *Juan 1:14*

LA PALABRA DE DIOS ES COMO ESTAS COSAS

④ ESPADA

⑤ FUEGO

⑥ ESPEJO

⑦ LAVACRO

4. ESPADA - Revela el corazon. *Hebreos 4:12*

5. FUEGO - Quema lo malo. *Jeremias 23:29*

6. REVELA - Muestra la vida interna. *Santiago 23:24*

7. LAVACRO - Limpia, purifica. *Efesios 5:26*

⑧ PODER

⑨ LAMPARA

⑩ ORO

⑪ MARTILLO

8. PODER - Para transformar. *1 Pedro 1:23*

9. LAMPARA - Alumbra el camimo. *Salmo 119:105*

10. ORO - Es mejor que el oro. *Salmo 19:10*

11. MARTILLO - Convence del pecado. *Jeremias 23:29*

⑫ SEMLLLA

⑬ LLUVIA Y NIEVE

12. SEMILLA - Cuando hablamos la Palabra de Dios estamos sembrando semilla del Evangelio. *2 Corintios 9:10*

13. LLUVIA Y NIEVE - Refresca y hace que las cosas vivan y crescan. *Isaias 55:10-11*

LA PALABRA ES COMO COMIDA

⑭ LECHE ⑮ CARNE ⑯ MIEL ⑰ PAN

14. LECHE - "Busquen, como los niños recién nacidos, la leche espiritual..." *1 Pedro 2:2*

15. CARNE - *"El alimento sólido es para los que ya han alcanzado la madurez..."* *Hebreos 5:11-14*

16. MIEL - "Mas dulce que la miel." *Salmo 19:10*

17. PAN - *"No sólo de pan vive el hombre, sino de toda palabra que sale de la boca de Dios."* *Mateo 4:4*

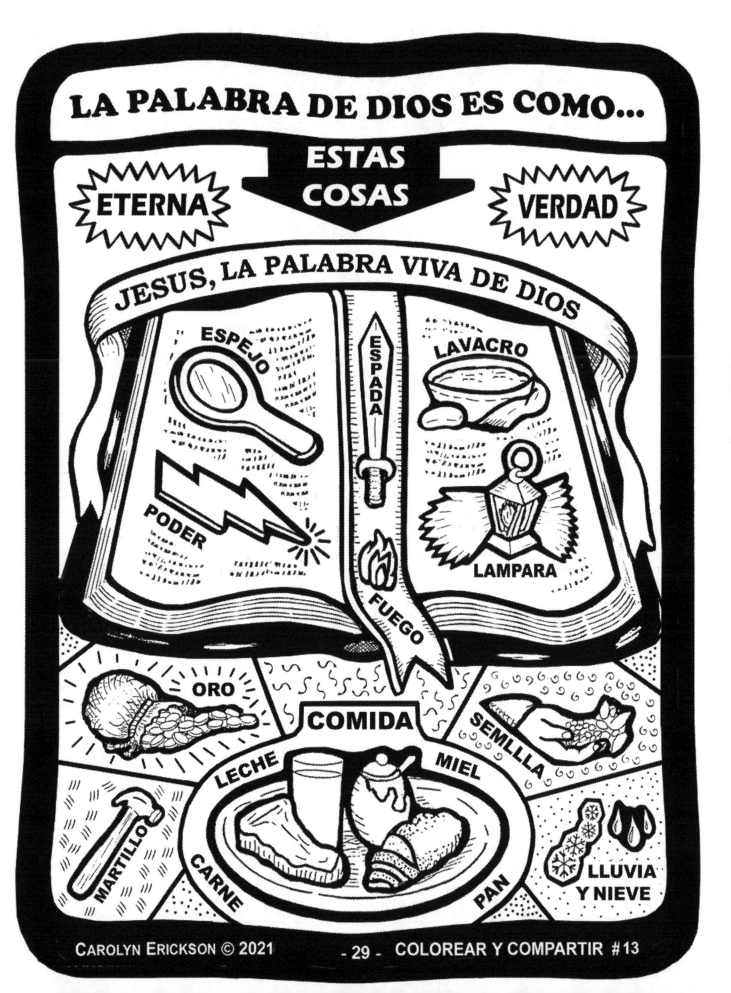

LOS MANDAMIENTOS: ANTIGUOS Y NUEVOS

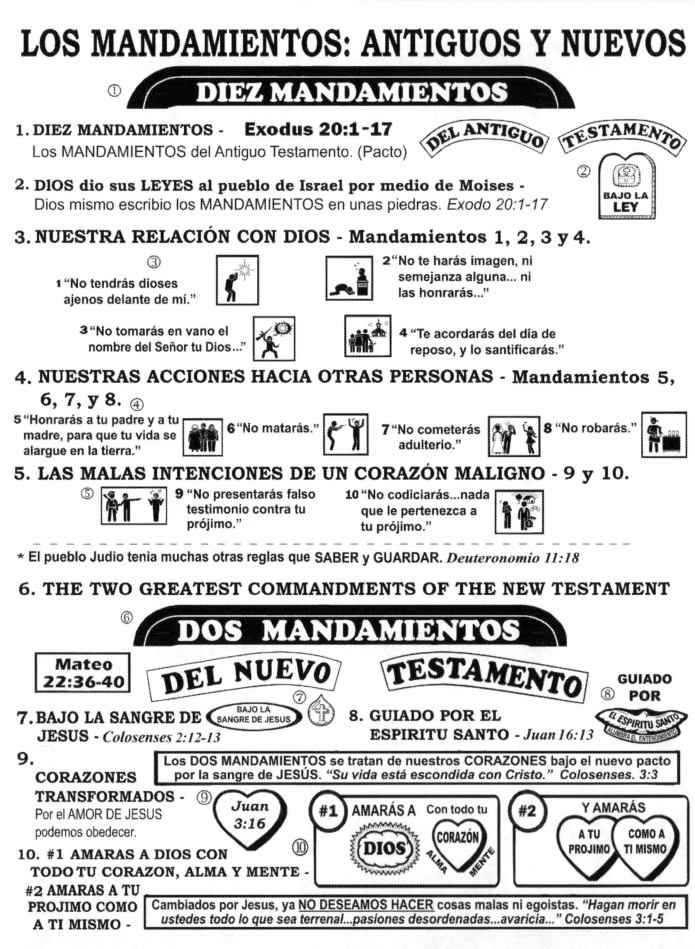

① **DIEZ MANDAMIENTOS**

1. **DIEZ MANDAMIENTOS -** **Exodus 20:1-17** **DEL ANTIGUO** **TESTAMENTO**
 Los MANDAMIENTOS del Antiguo Testamento. (Pacto)

2. **DIOS dio sus LEYES al pueblo de Israel por medio de Moises -**
 Dios mismo escribio los MANDAMIENTOS en unas piedras. *Exodo 20:1-17*

 ② **BAJO LA LEY**

3. **NUESTRA RELACIÓN CON DIOS - Mandamientos 1, 2, 3 y 4.**

 ③

 1 "No tendrás dioses ajenos delante de mí."

 2 "No te harás imagen, ni semejanza alguna... ni las honrarás..."

 3 "No tomarás en vano el nombre del Señor tu Dios..."

 4 "Te acordarás del día de reposo, y lo santificarás."

4. **NUESTRAS ACCIONES HACIA OTRAS PERSONAS - Mandamientos 5, 6, 7, y 8.** ④

 5 "Honrarás a tu padre y a tu madre, para que tu vida se alargue en la tierra."

 6 "No matarás."

 7 "No cometerás adulterio."

 8 "No robarás."

5. **LAS MALAS INTENCIONES DE UN CORAZÓN MALIGNO - 9 y 10.**

 ⑤

 9 "No presentarás falso testimonio contra tu prójimo."

 10 "No codiciarás...nada que le pertenezca a tu prójimo."

 * El pueblo Judio tenia muchas otras reglas que SABER y GUARDAR. *Deuteronomio 11:18*

6. **THE TWO GREATEST COMMANDMENTS OF THE NEW TESTAMENT**

 ⑥ **DOS MANDAMIENTOS**

 Mateo 22:36-40 **DEL NUEVO** **TESTAMENTO** ⑧ **GUIADO POR**

7. **BAJO LA SANGRE DE JESUS -** *Colosenses 2:12-13* ⑦ **BAJO LA SANGRE DE JESUS**

8. **GUIADO POR EL ESPIRITU SANTO -** *Juan 16:13* **EL ESPIRITU SANTO ALUMBRA EL ENTENDIMIENTO**

9. **CORAZONES TRANSFORMADOS -** ⑨
 Por el AMOR DE JESUS podemos obedecer.

 Los DOS MANDAMIENTOS se tratan de nuestros CORAZONES bajo el nuevo pacto por la sangre de JESÚS. *"Su vida está escondida con Cristo."* Colosenses. 3:3

 Juan 3:16

 ⑩

 #1 AMARÁS A Con todo tu DIOS CORAZÓN ALMA MENTE

 #2 Y AMARÁS A TU PROJIMO COMO A TI MISMO

10. **#1 AMARAS A DIOS CON TODO TU CORAZON, ALMA Y MENTE -**
 #2 AMARAS A TU PROJIMO COMO A TI MISMO -

 Cambiados por Jesus, ya <u>NO DESEAMOS HACER</u> cosas malas ni egoistas. *"Hagan morir en ustedes todo lo que sea terrenal...pasiones desordenadas...avaricia..."* Colosenses 3:1-5

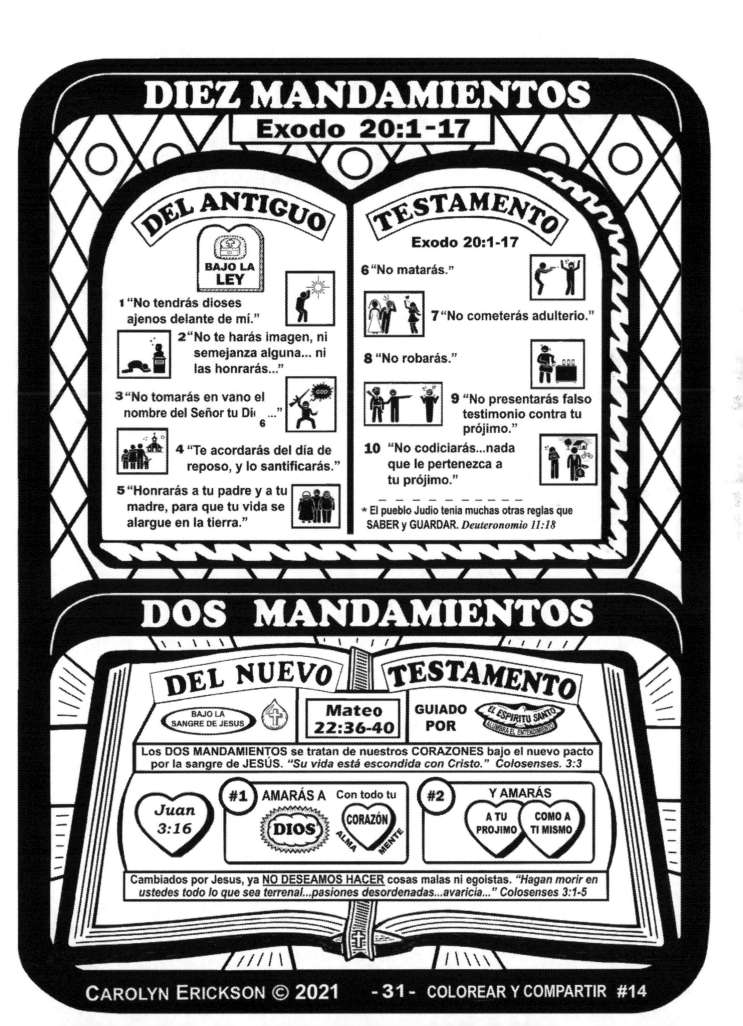

DIEZ MANDAMIENTOS
Exodo 20:1-17

DEL ANTIGUO TESTAMENTO

BAJO LA LEY

1 "No tendrás dioses ajenos delante de mí."

2 "No te harás imagen, ni semejanza alguna... ni las honrarás..."

3 "No tomarás en vano el nombre del Señor tu Dios..."

4 "Te acordarás del día de reposo, y lo santificarás."

5 "Honrarás a tu padre y a tu madre, para que tu vida se alargue en la tierra."

Exodo 20:1-17

6 "No matarás."

7 "No cometerás adulterio."

8 "No robarás."

9 "No presentarás falso testimonio contra tu prójimo."

10 "No codiciarás...nada que le pertenezca a tu prójimo."

* El pueblo Judio tenia muchas otras reglas que SABER y GUARDAR. *Deuteronomio 11:18*

DOS MANDAMIENTOS

DEL NUEVO TESTAMENTO

BAJO LA SANGRE DE JESUS

Mateo 22:36-40

GUIADO POR

EL ESPIRITU SANTO ALUMBRA EL ENTENDIMIENTO

Los DOS MANDAMIENTOS se tratan de nuestros CORAZONES bajo el nuevo pacto por la sangre de JESÚS. *"Su vida está escondida con Cristo."* Colosenses. 3:3

Juan 3:16

#1 AMARÁS A Con todo tu DIOS CORAZÓN ALMA MENTE

#2 Y AMARÁS A TU PROJIMO COMO A TI MISMO

Cambiados por Jesus, ya NO DESEAMOS HACER cosas malas ni egoistas. *"Hagan morir en ustedes todo lo que sea terrenal...pasiones desordenadas...avaricia..."* Colosenses 3:1-5

SACRIFICIO DE ALABANZA
Maneras de Alabar a Dios

1. ALABAD A JEHOVA - *"Alaba, alma mía, al Señor. mientras yo viva ALABARÉ al Señor..."* **Salmo 146:1**

2. SACRIFICIO DE ALABANZA - *"Ofrezcamos siempre a Dios, por medio de Jesús, un SACRIFICIO de ALABANZA, es decir, el fruto de labios que confiesen su nombre."* **Hebreos 13:15** A veces alabamos al Senor aunque no sentimos hacerlo.

3. ALZAD LAS MANOS - Bendecimos al Senor LEVANTANDO LAS MANOS. *"¡Levanten las manos hacia el santuario y bendigan al Señor!"* **Salmo 134:2**

4. CANTAD UN CANTICO NUEVO - Dios nos da CANTICOS NUEVOS. *"¡Cantemos al Señor un cántico nuevo por las proezas que ha realizado!"* **Salmo 98:1**

5. ALABAD CON INSTRUMENTOS - Músicos tocan INSTRUMENTOS alabando a Dios. *"¡Al son del arpa eleven sus cantos! ¡Vengan a la presencia del Señor, nuestro Rey, y aclámenlo al son de trompetas y bocinas!"* **Salmo 98:5-6**

6. ALZAD VUESTRAS BANDERAS - Dios es victorioso! Alzamos BANDERAS en su nombre. *"En el nombre del Dios nuestro alzaremos las banderas!"* **Salmo 20:5**

7. ACLAMAD CON JUBILO - *"¡Aclamen a Dios con voces de júbilo!"* **Salmo 47:1**

8. DANZAD CON GOZO - *"¡...regocijen por su Rey! ¡Que dancen en honor a su nombre!"* **Salmo 149:3**

9. BATID LAS MANOS - *"¡Pueblos todos, batid las manos!"* **Salmo 4:1**

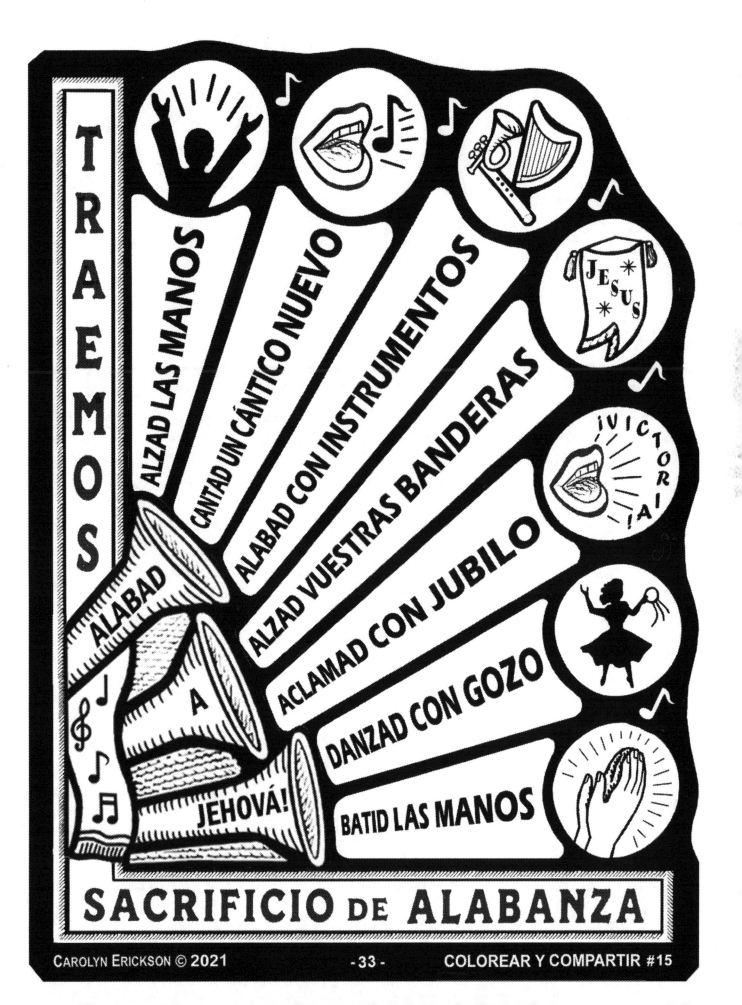

TRAEMOS

ALZAD LAS MANOS

CANTAD UN CÁNTICO NUEVO

ALABAD CON INSTRUMENTOS

ALZAD VUESTRAS BANDERAS

ACLAMAD CON JUBILO

DANZAD CON GOZO

BATID LAS MANOS

ALABAD A JEHOVÁ!

JESUS

¡VICTORIA!

SACRIFICIO DE ALABANZA

EL BUEN PASTOR
Salmo 23 - Juan 10

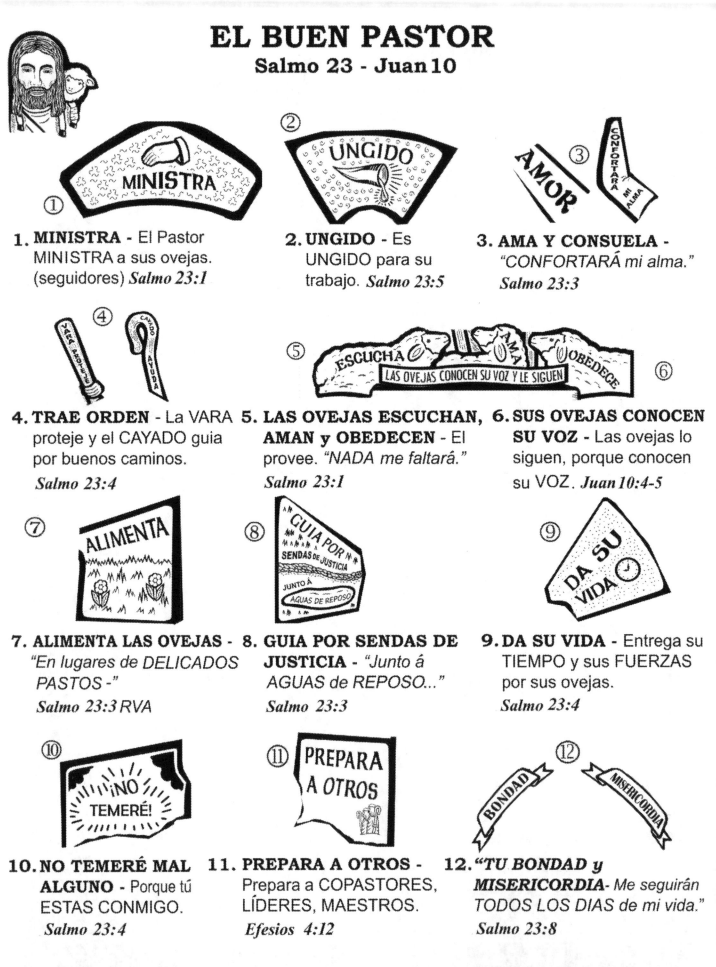

1. MINISTRA - El Pastor MINISTRA a sus ovejas. (seguidores) *Salmo 23:1*

2. UNGIDO - Es UNGIDO para su trabajo. *Salmo 23:5*

3. AMA Y CONSUELA - *"CONFORTARÁ mi alma."* *Salmo 23:3*

4. TRAE ORDEN - La VARA proteje y el CAYADO guia por buenos caminos. *Salmo 23:4*

5. LAS OVEJAS ESCUCHAN, AMAN y OBEDECEN - El provee. *"NADA me faltará."* *Salmo 23:1*

6. SUS OVEJAS CONOCEN SU VOZ - Las ovejas lo siguen, porque conocen su VOZ. *Juan 10:4-5*

7. ALIMENTA LAS OVEJAS - *"En lugares de DELICADOS PASTOS -"* *Salmo 23:3 RVA*

8. GUIA POR SENDAS DE JUSTICIA - *"Junto á AGUAS de REPOSO..."* *Salmo 23:3*

9. DA SU VIDA - Entrega su TIEMPO y sus FUERZAS por sus ovejas. *Salmo 23:4*

10. NO TEMERÉ MAL ALGUNO - Porque tú ESTAS CONMIGO. *Salmo 23:4*

11. PREPARA A OTROS - Prepara a COPASTORES, LÍDERES, MAESTROS. *Efesios 4:12*

12. *"TU BONDAD y MISERICORDIA-* Me seguirán TODOS LOS DIAS de mi vida." *Salmo 23:8*

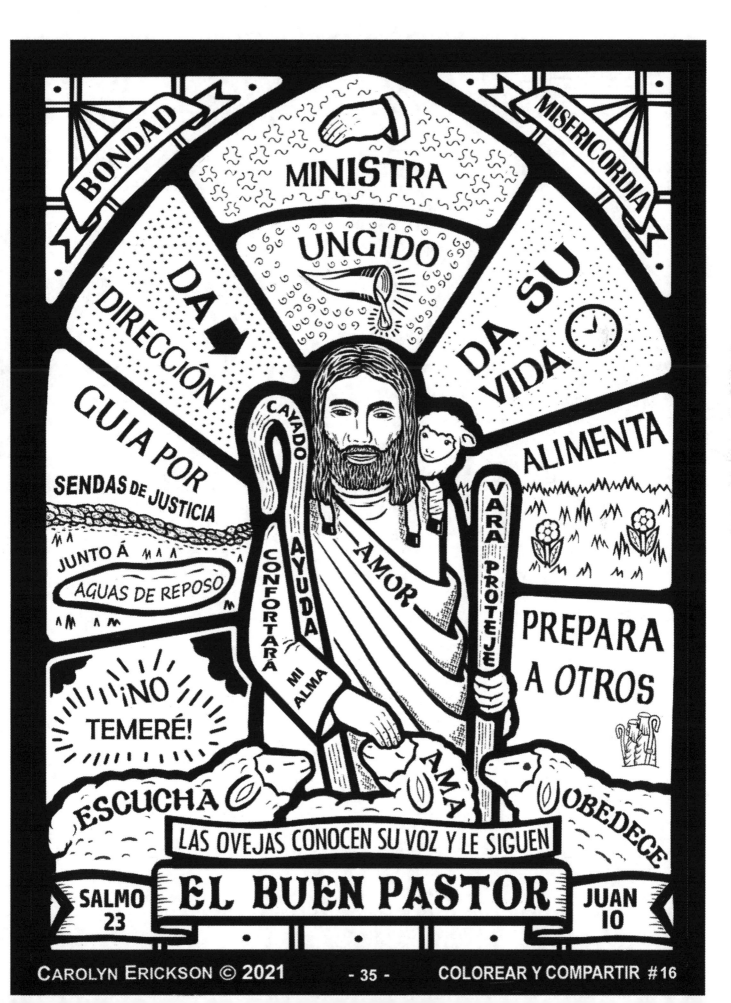

TITULOS DE JESÚS

REY de REYES Y SEÑOR de SEÑORES
ALFA Y OMEGA - EL PRINCIPIO Y EL FIN

 SALVADOR

 PASTOR

 CORDERO DE DIOS

1. REY DE REYES - Y SEÑOR DE SEÑORES. *Apocalipsis 17:14*

2. ALFA y OMEGA - EL PRINCIPIO el FIN. *Apocalipsis 22:13*

3. JESÚS - = SALVACION- *Mateo 1:21-2:4* SALVADOR. *Juan 4:42*

4. PASTOR - EL BUEN PASTOR. *Salmo 23*

5. CORDERO DE DIOS - *EL SACRIFICIO PERFECTO. Hebreos 10:12 Apocalipsis 5:1-6*

 MEDIADOR

 SANTO

 SEÑOR

 MAESTRO

6. MEDIADOR -*"Hay un solo MEDIADOR entre Dios y los hombres..." I Timoteo 2:5*

7. SANTO - *SANTO de Israel. Salmo 71:22*

8. SEÑOR - *El conoce a los suyos. Mateo 8:21*

9. MAESTRO - *Con Autoridad. Mateo 23:8*

 ADMIRABLE CONSEJERO

PRINCIPE DE PAZ

LIBERTADOR

10. ADMIRABLE COSEJERO - *Isaias 9-6*

11. PRINCIPE DE PAZ - *Isaias 9:6*

12. MI LIBERTADOR. *Salmo 18:1*

 EMANUEL DIOS con NOSOTROS

 SUMO SACERDOTE

PALABRA VIVA

13. EMANUEL – *DIOS CON NOSOTROS. Mateo 1:23*

14. SUMO SACERDOTE - *"traspasó los cielos..." Hebreos 4:14*

15. LA PALABRA VIVA - *"Y la PALABRA se hizo carne..." Juan 1:14*

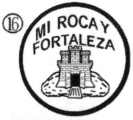 MI ROCA Y FORTALEZA

 ROSA DE SARON

 LIRIO DE LOS VALLES

 ESTRELLA RESPLANDECIENTE DE LA MAÑANA

16. ROCA Y FORTALEZA - *Salmo 18:2*

17. ROSA DE SARON -

LIRO DE LOS VALLES *Cantares 2:1*

18. ESTRELLA RESPLANDECIENTE DE LA MAÑANA - *Apocalipsis 22:16*

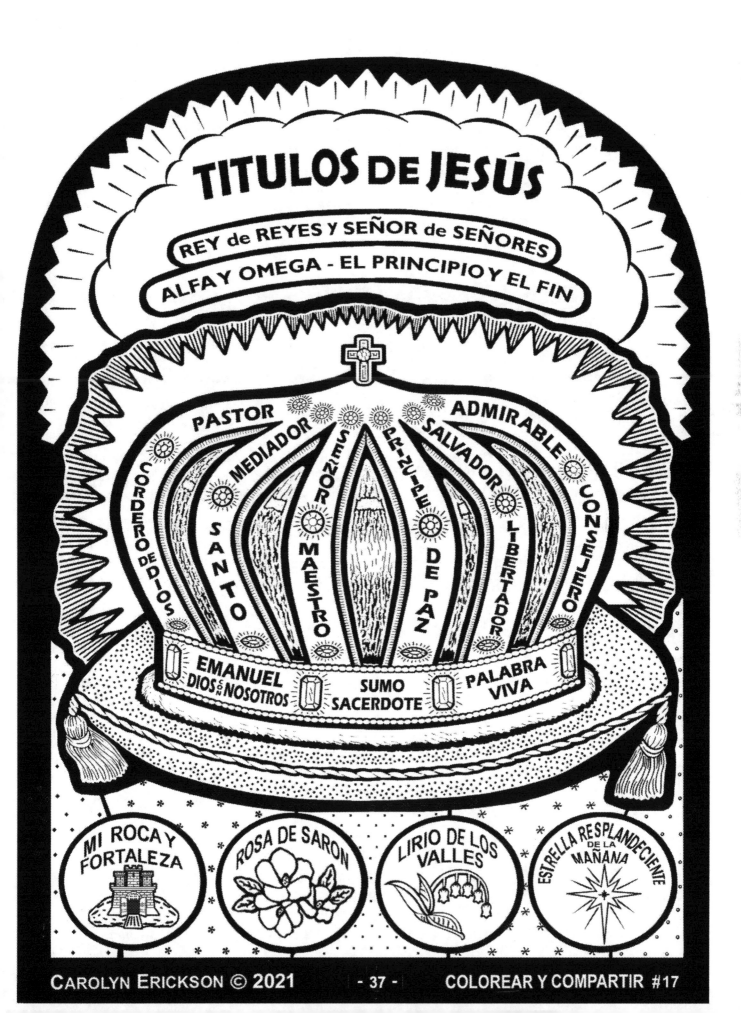

EL ESPIRITU SANTO
El Tercer Personaje de la Trinidad

1. ES UNO CON EL PADRE Y EL HIJO. *"Estos TRES son UNO."1 Juan 5:7* Presente como una PALOMA en el bautismo de Jesus. *Mateo 3:16*

2. EL GUIA - *"Él los guiará a toda la verdad..." Juan 16:13* **UNGE CON PODER** - *"Dios ungió a Jesús... con el Espíritu Santo y con poder..." Hechos 10:32*

3. RECUERDA - *"Los consolará y les enseñará todas las cosas, y les recordará todo lo que yo les he dicho." Juan 14:25, 26*

4. ENVIADO POR EL PADRE - *cuando venga el Consolador...el cual procede del Padre y a quien yo les enviaré..." Juan 5:26*

5. PRESENTE DESDE EL PRINCIPIO - *"El espíritu de Dios se movía sobre...las aguas..." Génesis 1:1, Salmo 104:30*

6. BAUTIZA CON FUEGO - Juan el Bautista dijo, *"El que viene después de mí...Él los bautizará en Espíritu Santo y fuego." Mateo 3:11*

7. EL CONSOLADOR - *"El Espíritu de VERDAD al cual el mundo no puede recibir." Juan 14:16-17*

8. DA GOZO - *Aún en afflición."Recibieron la palabra con GOZO." 1 Tesalonicences 1:6*

9. AYUDA A HABLAR CON DIOS - Cuando no sabemos como ORAR. *Romanos 8:26*

10. PUEDE SER PROVOCADO - El pueblo REBELO. *Salmo 106:7, 29, 33*

11. PUEDE REGOCIJAR - *"En espiritu... me REGOCIO." Colosenses 2:5* **SE ENTRISTECE** - *Efesios 4:30, 6:17*

12. ENVIA A MINISTROS - Saulo (Pablo) y Bernabé fueron ENVIADOS. *Hechos 13:4*

13. ES UN DON - DA DONES - Reparte a cada uno... según su voluntad. *Hechos 2:38, 1 Corintios 12:11*

14. TESTIFICA - De la TRINIDAD. *1 Juan 5:7* **Jesús,** *"El TESTIFICARÁ de mi." Juan 15:26*

15. OBRA DECENTEMENTE Y CON ORDEN - *1 Corintios 14:39*

16. ECHA FUERA DEMONIOS - *Mateo 8:28-34*

17. EL MUNDO NO PUEDE RECIBIRLO Espiritu de VERDAD. *Juan 14:17*

18. HACE MORIR EL PECADO - *"Si dan muerte a las obras de la carne por medio del Espíritu, entonces vivirán." Romanos 8:12-14*

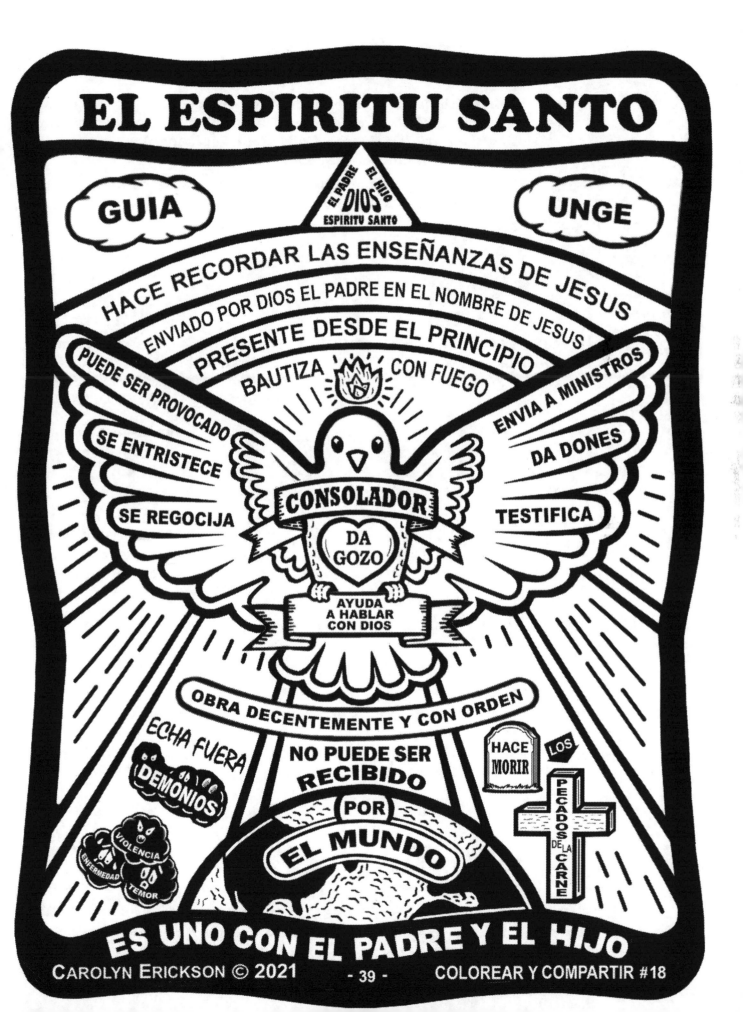

NOMBRES DE JEHOVÁ

En la Biblia hay muchos nombres que se usan cuando se habla de Dios. Estos son los Nombres de Dios que empiezan con Jehová *(en Hebreo "El".)* Estan presentados en el mismo orden en el cual aparecen.

Aquí estan los Nombres de Jehová en Hebreo, con los sentidos en Español.

①

Nombres de Dios que empiezan con JEHOVÁ

 ②

2. CREADOR, el que hizo todas las cosas que existen. *Génesis 2:4-25*

③

3. SOBERANO, el Dios del imposible, al dar un hijo a Abrán. *Génesis 15:2, 8*

④

4. Dios se presenta como el Dios TODOPODEROSO. *Génesis 17:1-3*

⑤

5. PROVEEDOR al proveer un sacrificio para Abrahán. *Génesis 22:8-14*

⑥

6. BANDERA, cuando hizo el milagro de sacar agua de la roca. *Exodo 17:1-6*

⑦

7. SANADOR, cuando transformó aguas amargas a dulces. *Exodo 15:26*

⑧

8. PAZ, cuando Gedeón tuvo miedo al ver un ángel. *Jueces 6:22,24*

⑨

9. JUSTO, Dios a Jeremias. *Jeremias 22:6, 33:16*

⑩

10. SANTIFICADOR, instruyendo sobre la purificación. *Exodo 31*

⑪

11. JEHOVA DE LOS EJERCITOS. Adorando en Silo. *1 Samuel 1:3*

⑫

12. PRESENTE, midiendo a Jerusalén, "el Señor está allí." *Ezequiel 48:35*

⑬

13. DIOS ALTISIMO, David cantaba a el. *Salmo 7:17 47:2, 97:9)*

⑭

14. PASTOR, Salmo 23 describe al Pastor. *Salmo 23:1*

⑮

15. NUESTRO HACEDOR, adoramos a quien nos hizo. *Salmo 95:6*

⑯

16. DIOS ES GRANDE y poderoso. *Salmo 99:1*

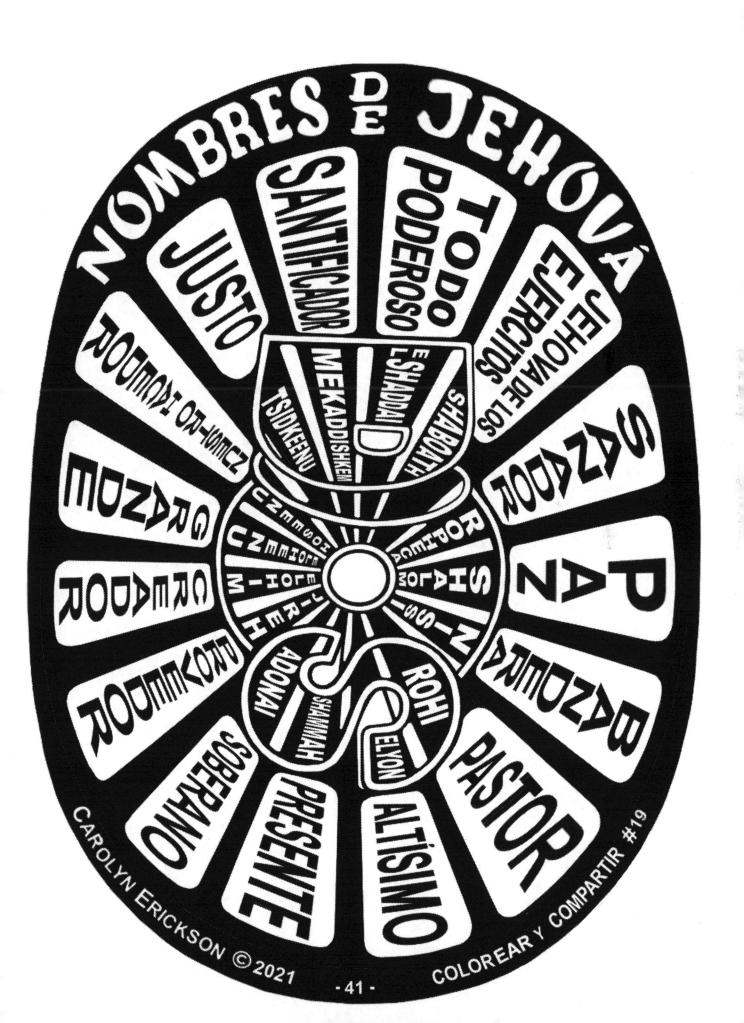

LA FE CRISTIANA
Los Fundamentos de la Fe

La Fe Cristiana *Los Fundamentos de la Fe*

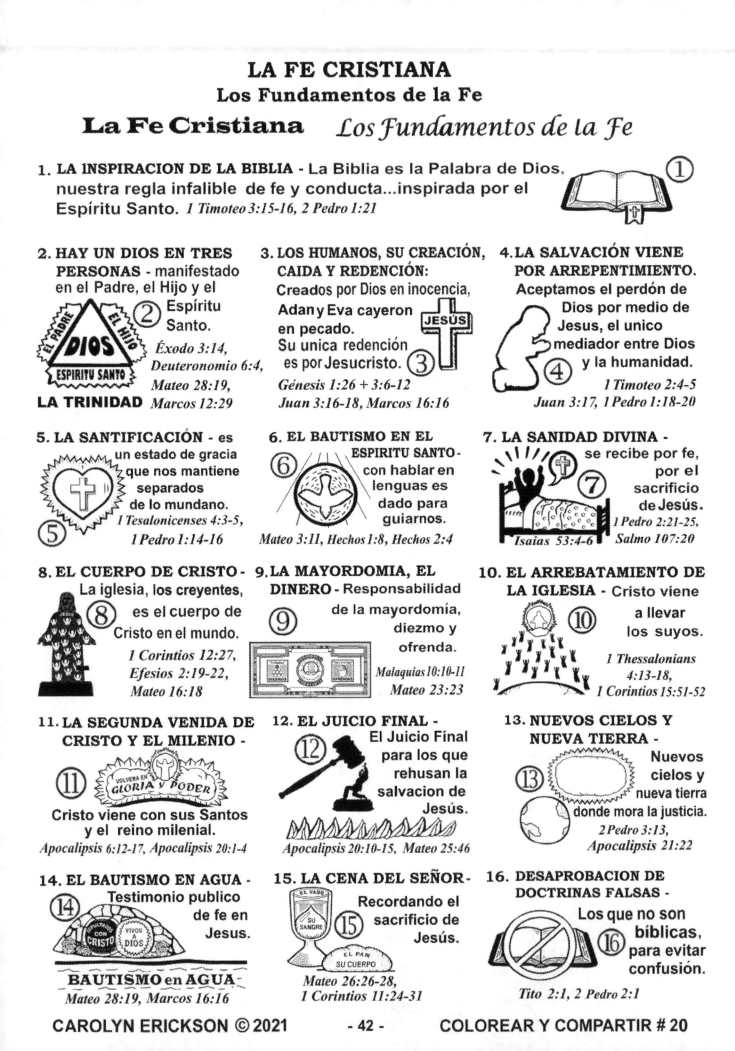

1. **LA INSPIRACION DE LA BIBLIA** - La Biblia es la Palabra de Dios, nuestra regla infalible de fe y conducta...inspirada por el Espíritu Santo. *1 Timoteo 3:15-16, 2 Pedro 1:21*

2. **HAY UN DIOS EN TRES PERSONAS** - manifestado en el Padre, el Hijo y el Espíritu Santo. *Éxodo 3:14, Deuteronomio 6:4, Mateo 28:19, Marcos 12:29*

EL PADRE EL HIJO DIOS ESPIRITU SANTO
LA TRINIDAD

3. **LOS HUMANOS, SU CREACIÓN, CAIDA Y REDENCIÓN:** Creados por Dios en inocencia, Adan y Eva cayeron en pecado. Su unica redención es por Jesucristo. *Génesis 1:26 + 3:6-12 Juan 3:16-18, Marcos 16:16*

JESÚS

4. **LA SALVACIÓN VIENE POR ARREPENTIMIENTO.** Aceptamos el perdón de Dios por medio de Jesus, el unico mediador entre Dios y la humanidad. *1 Timoteo 2:4-5 Juan 3:17, 1 Pedro 1:18-20*

5. **LA SANTIFICACIÓN** - es un estado de gracia que nos mantiene separados de lo mundano. *1 Tesalonicenses 4:3-5, 1 Pedro 1:14-16*

6. **EL BAUTISMO EN EL ESPIRITU SANTO** - con hablar en lenguas es dado para guiarnos. *Mateo 3:11, Hechos 1:8, Hechos 2:4*

7. **LA SANIDAD DIVINA** - se recibe por fe, por el sacrificio de Jesús. *1 Pedro 2:21-25, Salmo 107:20 Isaias 53:4-6*

8. **EL CUERPO DE CRISTO** - La iglesia, los creyentes, es el cuerpo de Cristo en el mundo. *1 Corintios 12:27, Efesios 2:19-22, Mateo 16:18*

9. **LA MAYORDOMIA, EL DINERO** - Responsabilidad de la mayordomia, diezmo y ofrenda. *Malaquias 10:10-11 Mateo 23:23*

10. **EL ARREBATAMIENTO DE LA IGLESIA** - Cristo viene a llevar los suyos. *1 Thessalonians 4:13-18, 1 Corintios 15:51-52*

11. **LA SEGUNDA VENIDA DE CRISTO Y EL MILENIO** -

VOLVERA EN GLORIA Y PODER

Cristo viene con sus Santos y el reino milenial. *Apocalipsis 6:12-17, Apocalipsis 20:1-4*

12. **EL JUICIO FINAL** - El Juicio Final para los que rehusan la salvacion de Jesús. *Apocalipsis 20:10-15, Mateo 25:46*

13. **NUEVOS CIELOS Y NUEVA TIERRA** - Nuevos cielos y nueva tierra donde mora la justicia. *2 Pedro 3:13, Apocalipsis 21:22*

14. **EL BAUTISMO EN AGUA** - Testimonio publico de fe en Jesus.

SEPULTADOS CON CRISTO VIVOS A DIOS

BAUTISMO en AGUA - *Mateo 28:19, Marcos 16:16*

15. **LA CENA DEL SEÑOR** - Recordando el sacrificio de Jesús.

EL VASO SU SANGRE EL PAN SU CUERPO

Mateo 26:26-28, 1 Corintios 11:24-31

16. **DESAPROBACION DE DOCTRINAS FALSAS** - Los que no son bíblicas, para evitar confusión. *Tito 2:1, 2 Pedro 2:1*

La Fe Cristiana

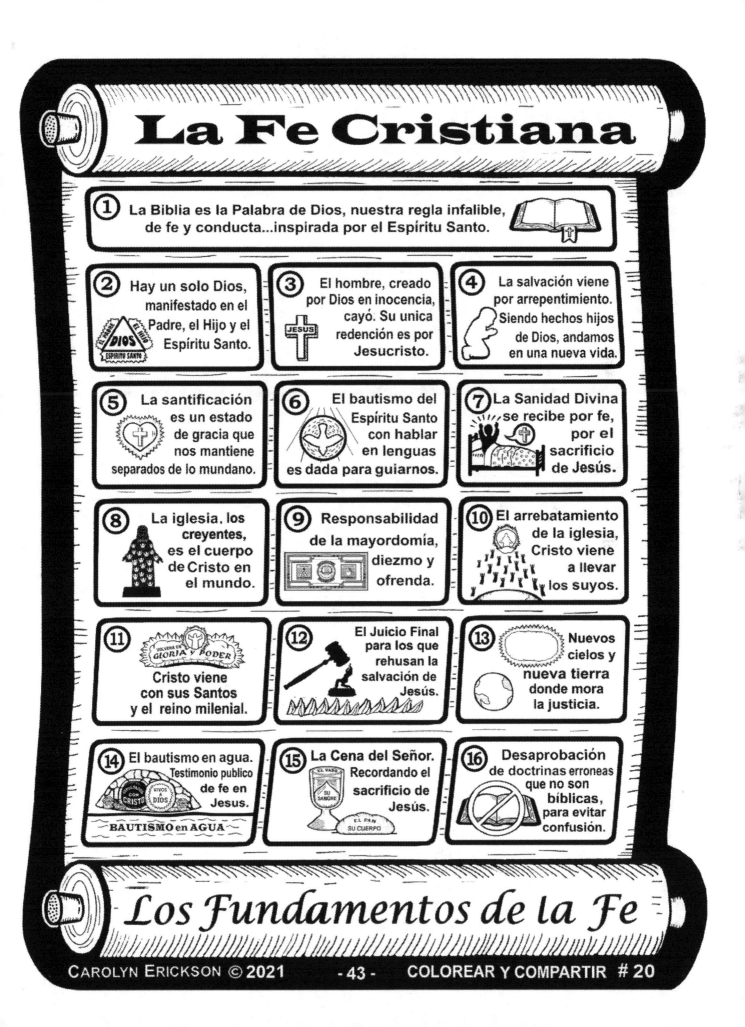

① La Biblia es la Palabra de Dios, nuestra regla infalible, de fe y conducta...inspirada por el Espíritu Santo.

② Hay un solo Dios, manifestado en el Padre, el Hijo y el Espíritu Santo.

③ El hombre, creado por Dios en inocencia, cayó. Su unica redención es por Jesucristo.

④ La salvación viene por arrepentimiento. Siendo hechos hijos de Dios, andamos en una nueva vida.

⑤ La santificación es un estado de gracia que nos mantiene separados de lo mundano.

⑥ El bautismo del Espíritu Santo con hablar en lenguas es dada para guiarnos.

⑦ La Sanidad Divina se recibe por fe, por el sacrificio de Jesús.

⑧ La iglesia, los creyentes, es el cuerpo de Cristo en el mundo.

⑨ Responsabilidad de la mayordomía, diezmo y ofrenda.

⑩ El arrebatamiento de la iglesia, Cristo viene a llevar los suyos.

⑪ Cristo viene con sus Santos y el reino milenial. VOLVERA EN GLORIA Y PODER

⑫ El Juicio Final para los que rehusan la salvación de Jesús.

⑬ Nuevos cielos y nueva tierra donde mora la justicia.

⑭ El bautismo en agua. Testimonio publico de fe en Jesus. BAUTISMO en AGUA

⑮ La Cena del Señor. Recordando el sacrificio de Jesús.

⑯ Desaprobación de doctrinas erroneas que no son bíblicas, para evitar confusión.

Los Fundamentos de la Fe

JESÚS NACIÓ
Nacimiento de Jesucristo el Salvador
"Os ha nacido hoy un Salvador..." Lucas 2:11

1. PROFECÍAS Y CUMPLIMIENTOS - Muchas de las profecías y promesas del Antiguo Testamento fueron cumplidas por Jesús. Escrituras del Antiguo Testamento están también en el nuevo. La primera vez que Jesús habló en el Templo, esta es la escritura que leyó. *Lucas 4:18-21*

JESUCRISTO HA NACIDO ①

2. NACIÓ DE UNA VIRGEN - Un ángel anunció a María que ella, siendo virgen, iba a parir un hijo enviado por Dios. Su nombre es Jesús. *Lucas 1:26-35*

ANUNCIANDO A MARÍA ②

3. OTRO NIÑO DE MILAGRO - La prima de María, Elizabet, tuvo un hijo que creció a ser ③ Juan el Bautista. Elizabet dijo palabras de Dios verificando el milagro de María. *Lucas 1:42-45*

Madres Elegidas por Dios
MARIA de JESUS | ELIZABET de JUAN

4. EL SUEÑO DE JOSÉ - José, quien sería esposo de María, tenía miedo, así que Dios le mando un ángel en un sueño. *Mateo 1:18-25*

SUEÑO DE JOSÉ ④

5. VIAJARON A BELÉN - ⑤ Jesús iba a nacer en Belén. Antes que el naciera, les tocó hacer un viaje hacia allí. No había lugar para ellos. *Lucas 2:1-5*

VIAJE A BELÉN

6. ÁNGELES ANUNCIARON EL NACIMIENTO DE JESÚS - Pastores en el campo vieron muchos ángeles y se fueron al lugar indicado. Hallaron al bebé en un pesebre y le adoraron. Contaron a otros y todos se maravillaban de lo que los pastores dijeron. *Lucas 2:8-18*

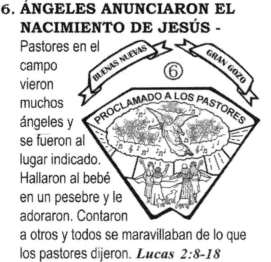
BUENAS NUEVAS · GRAN GOZO · PROCLAMADO A LOS PASTORES ⑥

⑦
GLORIA A DIOS EN LAS ALTURAS!
Y EN LA TIERRA PAZ, BUENA VOLUNTAD PARA CON LOS HOMBRES
DIOS ENVIÓ AL SALVADOR

7. NACIÓ EN UN PESEBRE - No hubo alojamiento, asi que Jesús nació en un humilde PESEBRE. *Lucas 2:13* Una **ESTRELLA** apareció como señal que un REY habia nacido. *Mateo 3:10*

⑧
EN EL TEMPLO · SIMEÓN Y ANA

8. SIMEON Y ANA - Cuando presentaron a Jesús en el Templo, a los 8 dias de nacido, dos fieles siervos de Dios, de muchos años, verificaron por el ESPÍRITU de DIOS que Jesús era el prometido de Dios. *Lucas 2:21-38*

9. REYES MAGOS VINIERON- de lejos, guiados por una Estrella. ⑨ Preguntaron al Rey Herodes donde habia nacido el Rey de los Judíos. Dios les advertió en sueños que no vuelvan con él. *Mateo 2:1-12*

UNA ESTRELLA LOS GUIÓ
REYES MAGOS VINIERON

10. LOS TRES REGALOS- Los tres REGALOS de los Magos, *ORO, INCIENSO y MIRRA,* tienen significados profudos. ⑩

- ORO = *REY*
- INCIENSO = *DEIDAD*
- MIRRA = *MUERTE*

Mateo 2:11

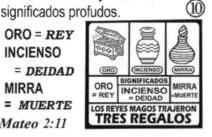
ORO | INCIENSO | MIRRA
ORO = REY | SIGNIFICADOS INCIENSO = DEIDAD | MIRRA = MUERTE
LOS REYES MAGOS TRAJERON **TRES REGALOS**

11. ESCAPANDO A EGIPTO - Un ángel vino a José en un sueño diciendo que el Rey Herodes buscaba al niño, para matar al nuevo Rey. Le dijo que debían escapar. *"¡Huye a Egipto!"* Hasta que Herodes murió. *Mateo 2:13-15*

¡HUYE!
Hasta que el Rey Herodes murió.
ESCAPANDO A EGIPTO ⑪

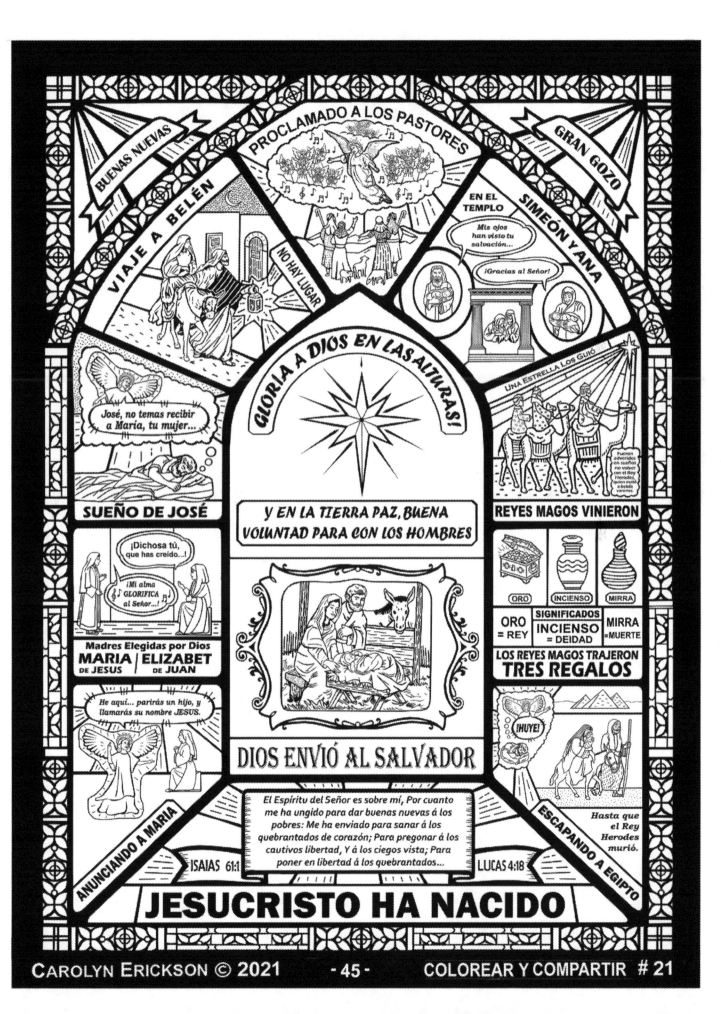

Printed in the United States
by Baker & Taylor Publisher Services